可愛小清新
水彩畫畫書

夏七醬 著

P r e f a c e 序言

距離第一本書的出版已有一年的時間了，這一年的時間裡，我依然
在持續創作屬於我的畫風的作品。

以前我也覺得水彩畫很難遲遲不敢嘗試，直到有一天，我用自己畫
的簡筆畫與水彩相結合，居然也畫出了漂亮的水彩畫，於是就一發
不可收拾了！我開始研究一些容易上手的水彩簡筆畫。

當我發現有許多人也喜歡這類畫風時，我就開始每天都畫一些有趣
的水彩簡筆畫，慢慢地，我讓很多朋友也喜歡上畫水彩畫。

在本書的創作過程中，我經歷了很多枯燥的事情，比如畫稿、寫稿、
拍照掃描…等等，雖然都是一些瑣事，但卻很容易讓人想要放棄。
在這中間我也有想過放棄，但非常感謝我的編輯穎姐，她很少給我
壓力（很少催稿），讓我感動之餘也很努力地完成了這本書。

這本書匯聚了我一年的心血，水彩畫真的很有趣，我希望你們也喜
歡這本書，畫出屬於你們自己的水彩小世界。

夏七醬

C o n t e n t s　目錄

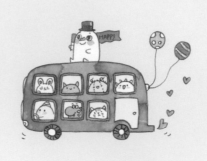

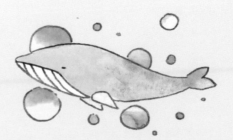

第 1 章

水彩工具的挑選

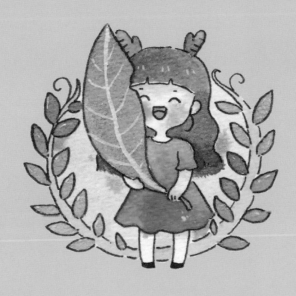

水彩工具豐富多彩，市面上有很多水彩工具可
供選擇。我個人覺得，水彩工具不用選擇太貴
的，適合自己的就是最好的。

Ⅰ. 水彩顏料

水彩的顏料有固體（塊狀）和管裝兩種，我個人偏向使用固體水彩，因為它比較方便攜
帶，並且很耐用。

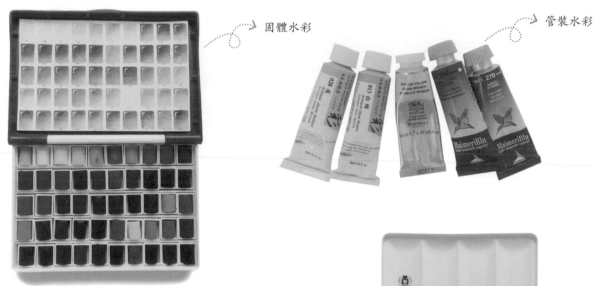

固體水彩

管裝水彩

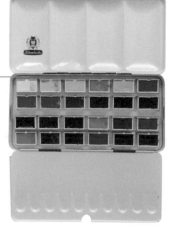

德國 Schmincke（史明克）貓頭鷹固體水彩顏料：這
是我常用的水彩顏料。史明克顏料比較沉穩，易擴
散，透明度高，混色不錯，這本書裡面的畫我大量
使用了史明克固體水彩。水彩畫初學者可以參考。

日本 HOLBEIN（好賓）24色固體水彩：日系的顏料都比較小清新，透明度高，耐光性不錯，顏色也很鮮艷。固體水彩添加了牛膽汁（管裝無牛膽汁），所以擴散性還不錯，非常適合畫一些小清新的小圖。本書中有一部分畫也是使用此顏料完成的。

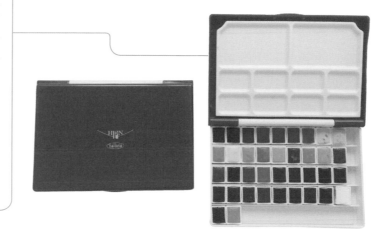

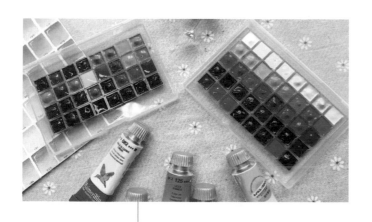

義大利 Maimeri（美利）藍蜂鳥全套72色管裝水彩：這種顏料我買的是管裝分裝。現在有些購物平台上也有很多顏料分裝，因為分裝要比管裝划算，而且一點點顏料能用很久。混色非常好用，透明度高，顏色鮮艷美麗。

水彩品牌我嘗試使用過一些，上面這幾款也是我常用的。個人建議，初學者可以選擇平價的水彩工具，這樣可以輕鬆一點，自由一點。

2. 畫筆

◎ 鉛筆

我用的鉛筆是輝柏的 0.5 自動鉛筆,很耐用,打草稿用自動鉛筆不容易弄髒畫面。

◎ 勾線筆

我選擇的是日本 Kuretake(吳竹)與 SAKURA(櫻花)代針筆(或針管筆),吳竹我選擇的型號是 05 以下和 M 號棕色,櫻花選擇 03、05 棕色。這兩個品牌的勾線筆是我常用的,很好用,乾得快,也防水。除了較專業的筆之外,也有人使用中性筆或原子筆,一般初學者可以先試試看這兩種較常見的筆。

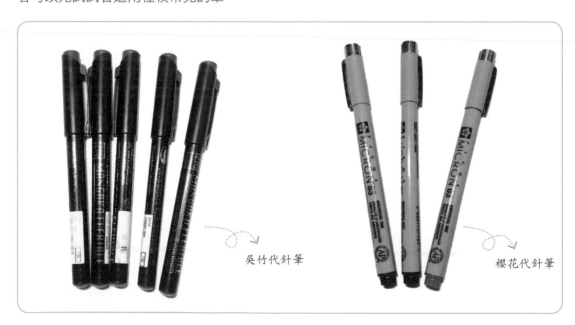

吳竹代針筆

櫻花代針筆

◎ 水彩筆（毛筆）

我平時使用的水彩筆都不是特別貴的水彩筆。簡單作畫無須刻意選擇太貴重的筆，水彩毛筆（彩繪毛筆）、一般毛筆也都可以使用。

上色時可用水彩筆、水彩毛筆、一般毛筆或自來水筆。

🖐 **TIPS** 自來水筆的用法：自來水筆適合旅行寫生，往滴管裡裝滿水，用的時候捏一下就會出水，然後直接沾顏料;用完後，再捏一下滴管，然後用紙巾擦乾淨即可沾取其他顏料。

筆毛較軟者，蓄水的能力通常較好。

大一點的筆適合用於畫較大幅的畫，所以我一般是用它來鋪背景色，最好是蓄水佳、彈性好，以及聚鋒好的筆。

Maries（馬利）的尼龍筆 4 號和 5 號：我個人覺得尼龍筆還是很不錯的，性價比高，不一定非要選擇動物毛做的水彩筆。

TIP 水彩筆用完時最好用筆擱晾乾，用筆帽蓋上，不要插進洗筆的水桶裡，否則容易變形。

3. 水彩紙

水彩紙不僅有材質之分，還有紋理和克數之分。按材質分，分為木漿紙、棉木混合紙和棉漿紙。其中表現最好的是棉漿紙，木漿紙吸水性較差，所以木漿紙也相對便宜。按紋理分，分為細紋紙、中粗紙和粗紋理紙。畫比較"小清新"的插畫可選擇細紋紙，畫風景畫可選擇粗紋理紙。按克數分，分為 120g 的水彩紙、180g 的水彩紙、220g 的水彩紙、300g 的水彩紙等，其中最常用的是 300g 的水彩紙。克數越大的紙越厚，越厚的水彩紙越不容易皺。

水彩紙：從上到下是粗紋，中粗和細紋

棉木漿紙：從上到下是棉漿、棉木混合和木漿

水彩紙的品牌也有很多，如法國 CANSON（康頌）Montval 水彩、法國 ARCHES（阿詩）、英國山度士 WATERFORD（獲多福）等。水彩紙有很多種，便宜的吸水性較差，昂貴的保存色澤相當久。

ARCHES（阿詩）

WATERFORD（獲多福）

我常用的是 WATERFORD（獲多福）300g 棉漿紙，保濕效果不錯。克數越大的紙越不容易皺，選擇什麼紋理的水彩紙，需要根據自己的體驗來確定，我個人比較喜歡中粗紋理紙。

水彩紙我用過很多種，各種牌子都有。木漿紙乾得較慢，容易出現水痕，混色困難；棉漿紙乾得快一些，但容易出水花；有些棉漿水彩紙會乾得稍微慢一些，但刷水以後容易起毛。注意切勿買過多的水彩紙屯放，因為水彩紙放久了容易脫膠。

我平時做練習會用自己的本子。這個本子採用的是 120g 的蒙肯紙，簡單的水彩都是可以畫的，大面積刷水會皺，但乾後會平整許多。這本子很厚實，能畫很久，總體來說非常好用。

我建議初學者做練習不必用太貴的紙，普通的水彩紙或者本子做練習也是可以的，但切記不要選擇普通的 A4 紙，因為它色彩不好融合，不吸水，會皺皺的。

TIP 工具的好壞並不能決定你的畫工，所以選擇工具只要選擇適合自己的就好。了解了工具的特性後，接著就開始愉快的畫畫之旅吧！

第2章
顏色的基礎知識

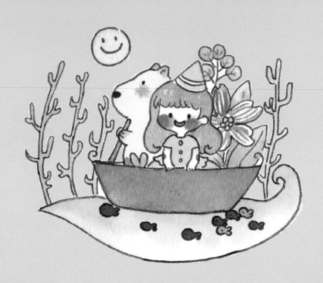

色彩是一種語言，任何一種色彩或色調的出現都會引起人們對生活的美妙聯想和情感的共鳴。

1.顏色的三原色： 黃、紅、藍

三原色是指色彩中不能再分解的三種基本顏色。除了白色和黑色，其他顏色都可以由這三種顏色調配出來。

2·三原色的二次色：橙、紫、綠

橙、紫、綠是三原色的產物。由兩種原色按不同比例可調配出來二次色，例如：紅和黃調配成橙色，黃和藍調配成綠色，藍和紅調配成紫色。

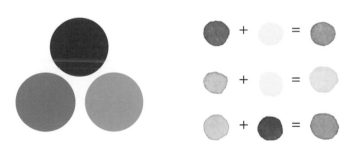

3.複色，也叫三次色

用任何兩個間色或三個原色相配而產生的顏色叫複色。

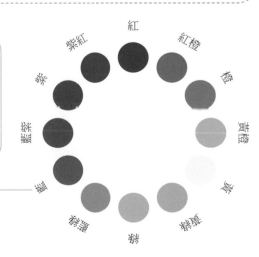

第 **3** 章
水彩基礎技法

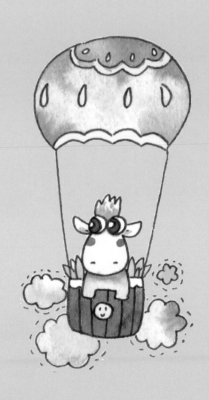

1・顏色的沾取

先用水把筆打濕，沾取紅色顏料。

放至調色盤調和。

如果調的顏色太濃或太乾可再加水調和。

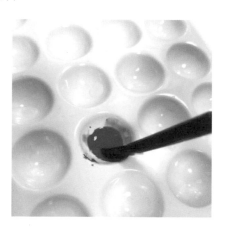

開始塗色。

2．調色

調色也是畫水彩畫的一個重要步驟，調色需要注意以下幾個要點。

◎ 切勿把互補色調在一起，否則容易產生髒色。常見的互補色有：紅和綠，藍和橙，紫和黃。

◎ 調和顏色最好不要使用超過三個色。

很多美術老師一般都會推薦學生使用 12 色，因為這樣可以練習調色，當然這也沒有錯，但是，我比較推薦新手選擇 24 色以上，不然畫一幅畫在調色上就會花費很多時間。12 色對於新手來說確實太少了。

下面我們就用三原色來試試調色吧！

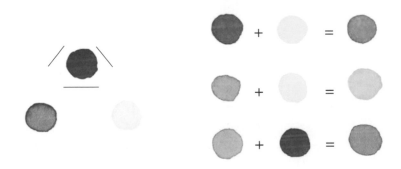

3．平塗

平塗就是乾畫法，直接沾取顏料塗色。

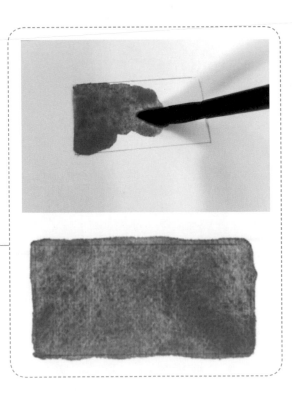

4 · 濕畫

濕畫就是先把紙打濕，再塗顏色。

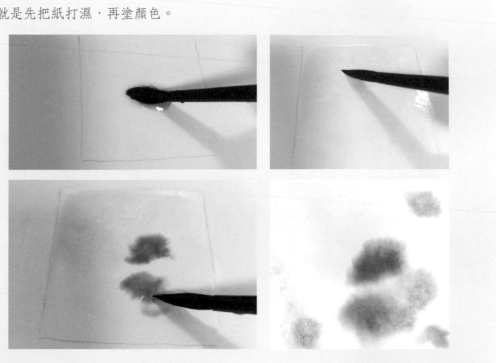

5 · 單色漸變和多色漸變

單色漸變是用一種顏色的深淺變化來表現。
多色漸變是用多種顏色混色的深淺變化來
表現。

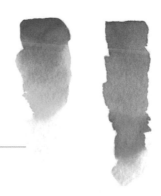

6 · 水花

水花是在有顏料的基礎上，在不乾不
濕的紙面上，用乾淨的筆沾水點上去，
有點類似撒鹽（注意：有些水彩紙是
做不出水花效果的，比如木漿紙）。能
否做出好看的水花，得看技術和緣分。

7 · 撒鹽

撒鹽是很多水彩畫家常用的一種紋理，方法很簡單。透過聚集和分散的撒鹽方式，使食鹽顆粒吸收掉周圍的顏料，產生的花紋效果也非常棒。

8 · 紙巾的作用

作畫時很容易畫出邊界，這個時候可用紙巾小心地擦去邊緣，擦的時候速度要快。棉漿紙比較難擦，但我們可利用紙巾擦出好看的雲朵肌理。

9 · 一些常用色的搭配

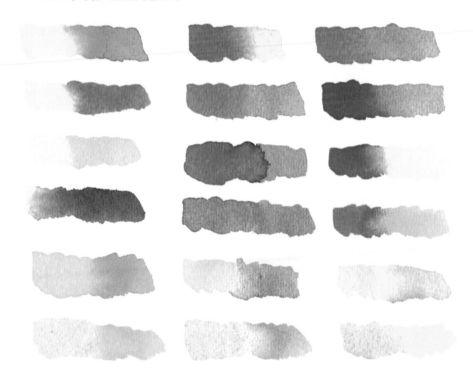

第 4 章

怪獸動物園

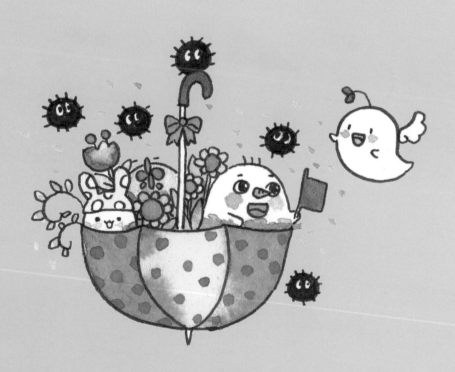

I · 水彩的初體驗

前面學習了一些關於水彩的基礎知識，現在我們就來做簡單的練習吧！

◆ 粉色豆豆龍

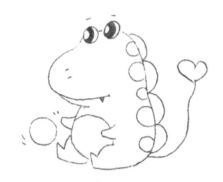

（1）畫好鉛筆線稿。

（2）用勾線筆勾線。（註：如果不想勾線，只
單純使用水彩筆來畫也可以，風格會有點不同。）

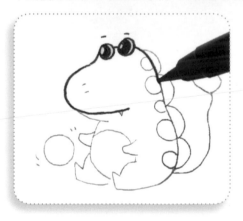

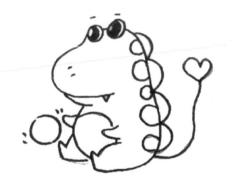

（3）等乾了以後用橡
皮擦掉鉛筆線。

（4）用玫紅色加水調色後上色。

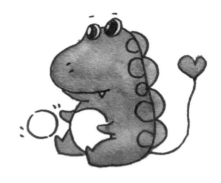

（5）用橘紅色塗在豆豆龍的豆豆上。

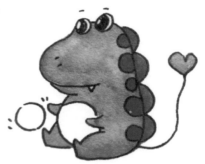

（6）把球塗上藍色後，豆豆龍就完成啦。

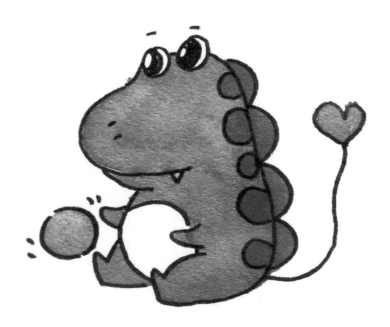

◆ 可愛的仙人掌短短

（1）畫好鉛筆線稿。

（2）用勾線筆勾線，並擦掉鉛筆線。

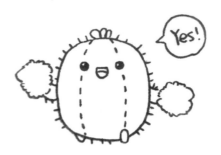

（3）調一個淺綠色和深綠色。

（4）在仙人掌身上先塗上淺綠色，在末端混入一點深綠色，最後再為頭上的花和嘴巴著色。

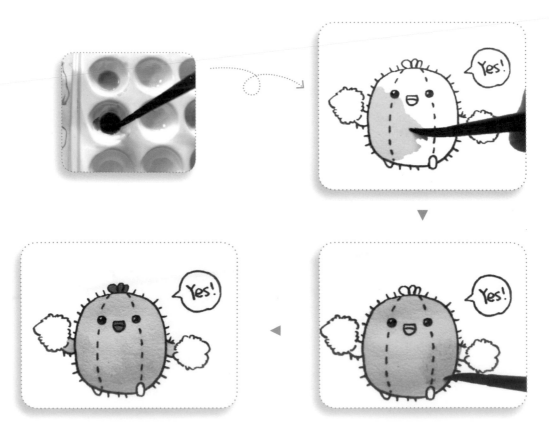

（5）在小花塗上紅色，再混入一點深紅色。

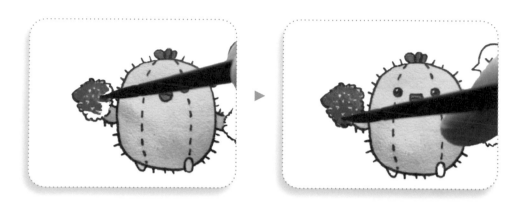

（6）塗上腮紅，又短又萌的仙人掌就完成啦！

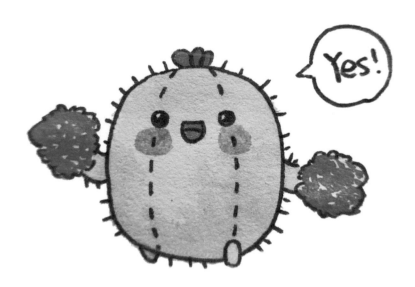

是不是很簡單？趕快來試試吧！

2·大海裡的鯨魚

（1）畫好鉛筆線稿。

（2）用勾線筆勾線。

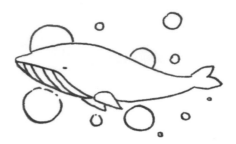

（3）先用水塗一遍，再沾取淺藍色上色。

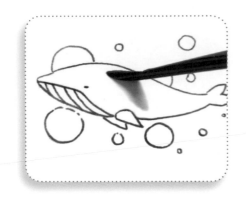

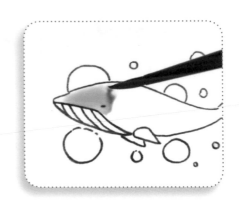

（4）在鯨魚的尾巴處混入一點群青色和紫色。

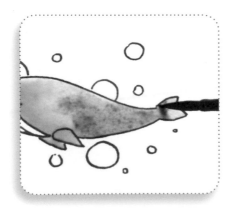

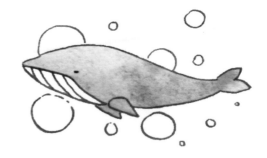

（5）等畫面乾了以後再用天藍色塗一遍。

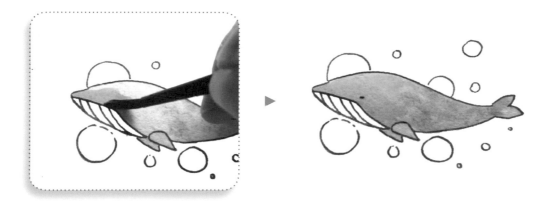

（6）用黃色和橘紅色給圓圈上色。

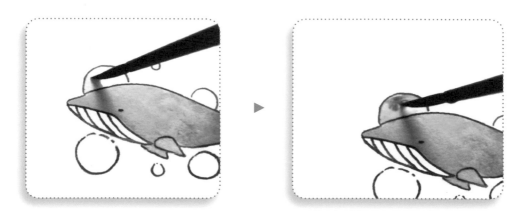

（7）將所有的圓圈著色後，一幅快樂游向大海的鯨魚畫就完成啦。

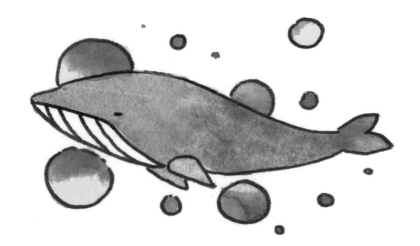

∃·可愛的長頸鹿

（1）畫好鉛筆線稿，用勾線筆勾線並擦掉鉛筆線。

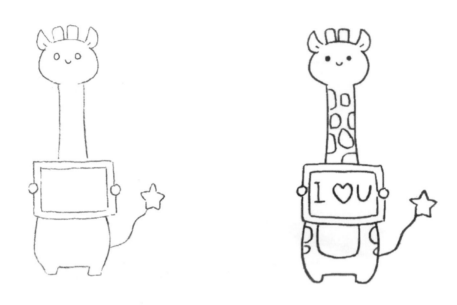

（2）用黃色在長頸鹿身體進行平塗。

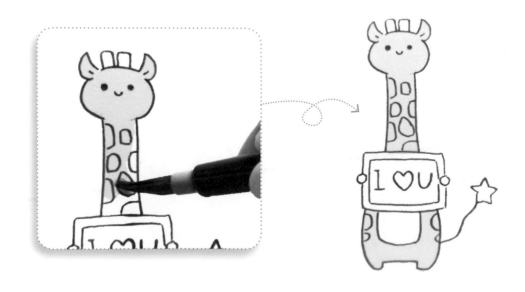

（3）用橘黃色給長頸鹿的花紋上色，別忘了鹿角也要上色。

（4）在長頸鹿的尾巴塗色，並塗上腮紅。

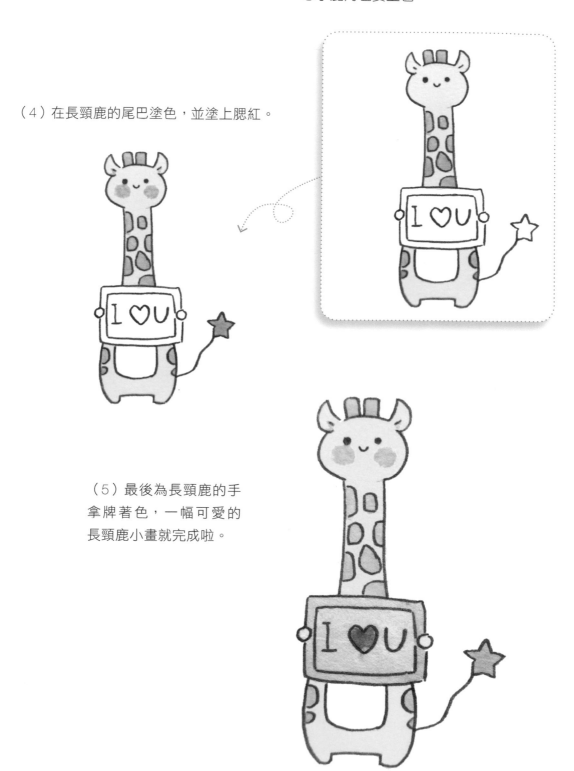

（5）最後為長頸鹿的手拿牌著色，一幅可愛的長頸鹿小畫就完成啦。

4·窩在角落好安心

（1）畫出鉛筆線稿並用代針筆勾線。

（2）這次上色我基本上用的是淺色
調——淺黃色、淺紅色、淺藍色，先
塗第一層小怪獸。

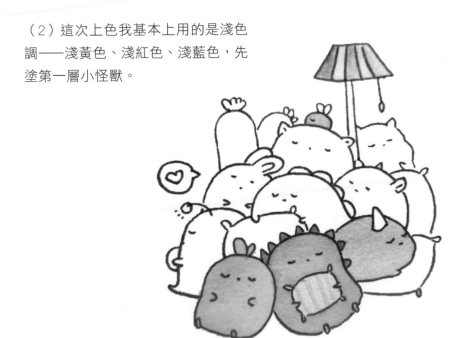

（3）用自己喜歡的淺色系塗第二層和第三層小怪獸。

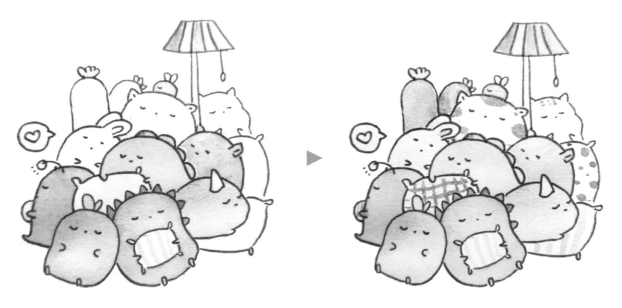

（4）這幅畫並不難，按照自
己的喜好上色即可。

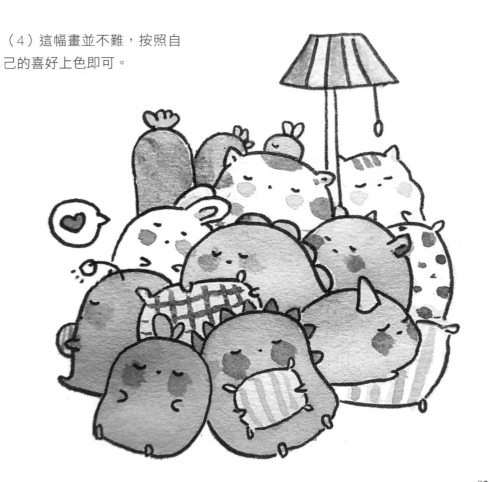

5．生日賀卡

（1）畫好鉛筆線稿。

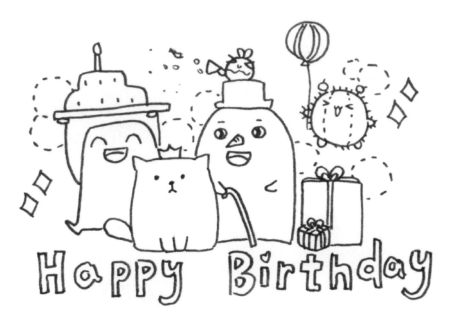

（2）用淡黃色塗怪獸。

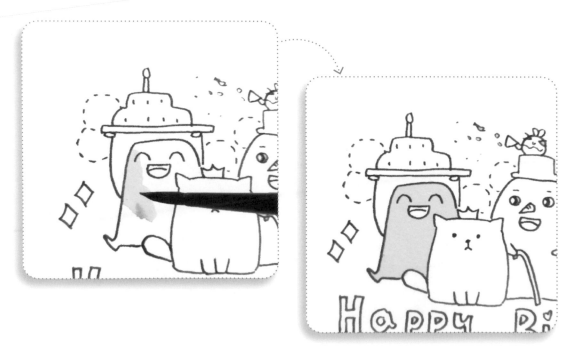

（3）用棕色塗好白胖的帽子，用淺綠色塗仙人掌的身體，用淡紅色塗好貓咪的腮紅。

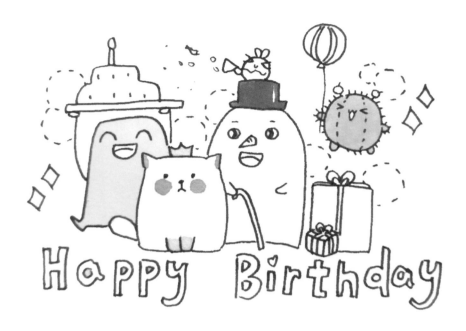

（4）用橘黃色塗好蛋糕，用淺綠色塗好禮物盒子。

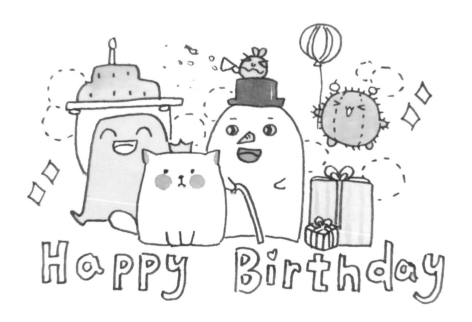

（5）用紅色與黃色混色塗好英文字母。

（6）用紅色和黃色塗好
旁邊的光圈。

（7）別忘了把氣球顏色補上。

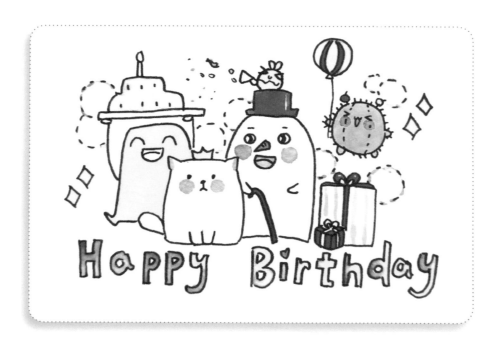

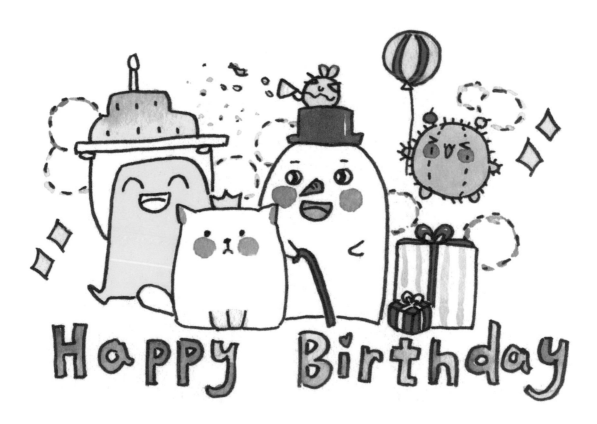

6．坐上熱氣球的小毛驢

（1）畫好鉛筆線稿，用勾線筆勾好輪廓並擦掉鉛筆線。

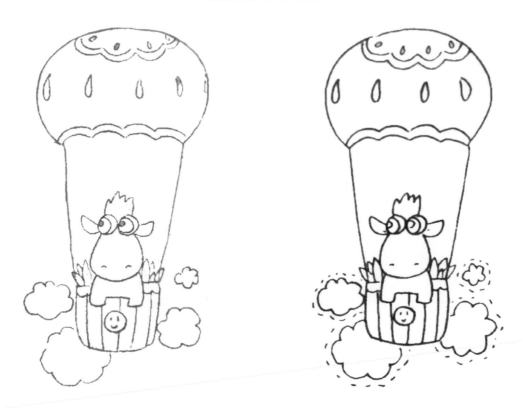

（2）用天藍色和淡紫色塗熱氣球，用黃色塗熱氣球的花邊和細節。

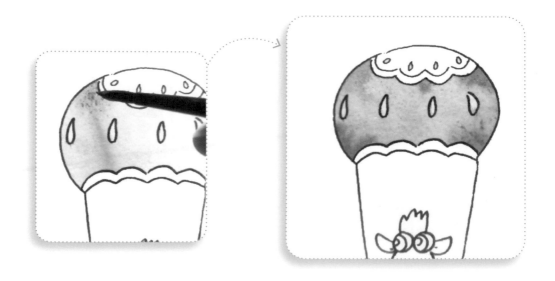

（3）先用橘黃色塗小毛驢的身體，再以
橘紅色加深脖子處，用棕紅色塗眼睛，最
後別忘了用玫紅色塗上腮紅。

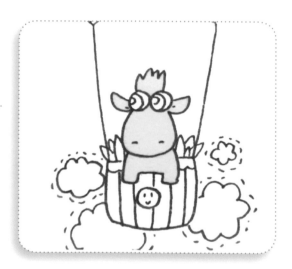

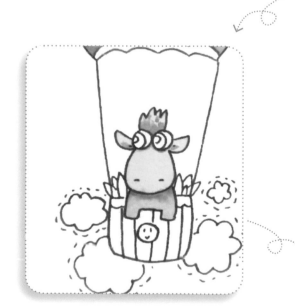

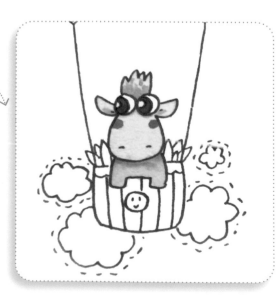

（4）繼續用棕色塗熱氣球的籃子，然後用綠色給草叢上色。

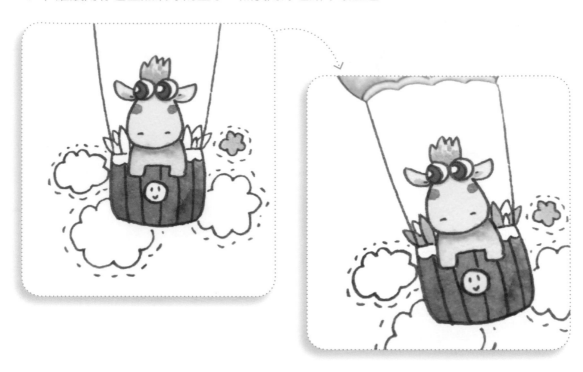

（5）用藍色和綠色或者紫色把雲朵塗好。

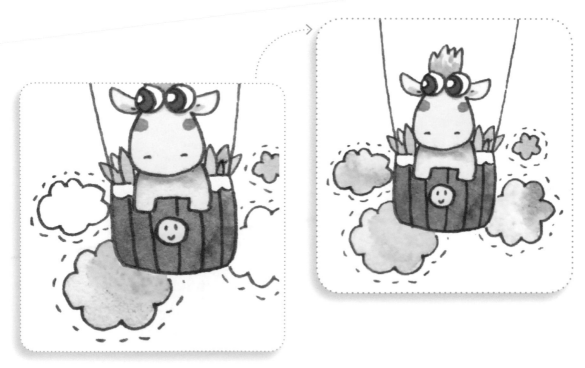

（6）一幅坐上熱氣球的小毛驢的水彩畫就完成啦！

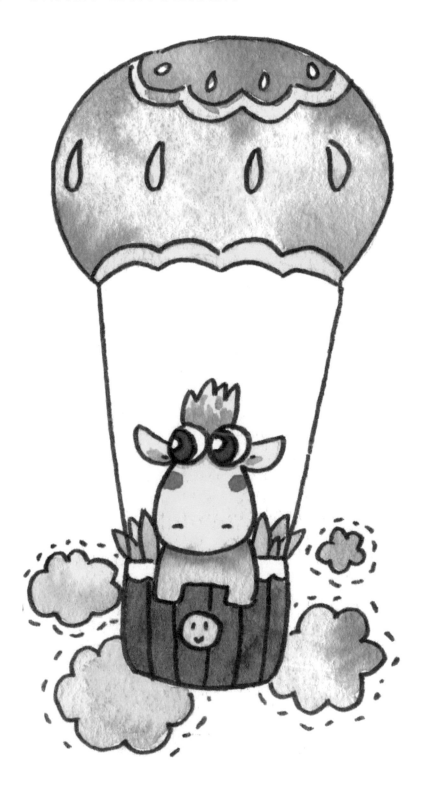

7.紅色怪獸巴士

（1）先打好鉛筆線稿並用棕色筆描好線稿。

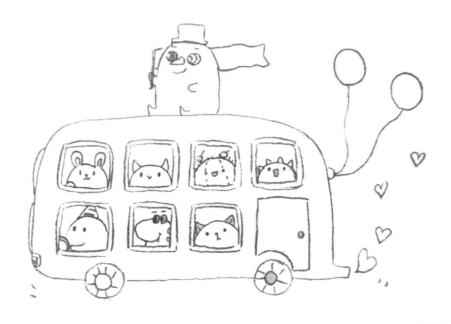

（2）用紅色塗好巴士，並混塗一點橘紅色。

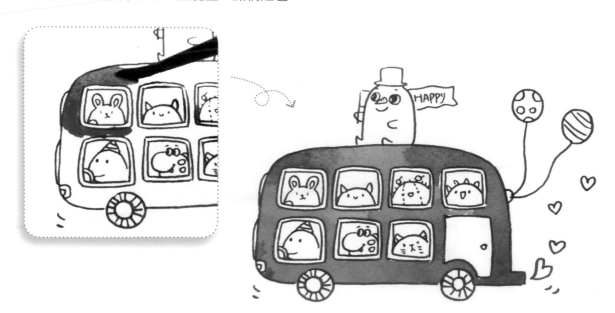

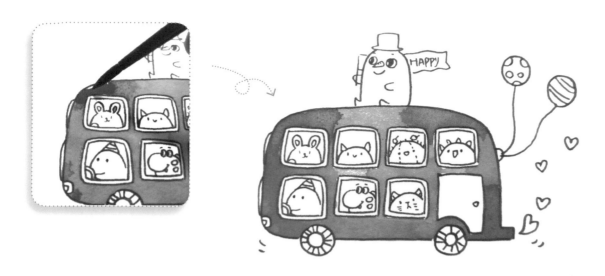

（3）給白胖的帽子和紅旗上色。

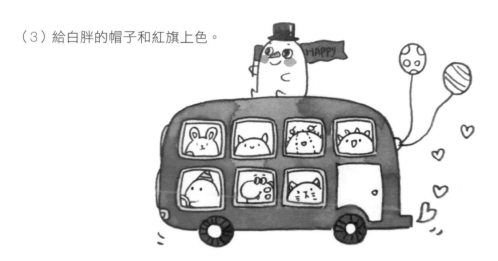

（4）用藍色、紅色、橘紅色把氣球和小心
形塗好。

（5）在紅色巴士的車門和窗口也塗上顏色。

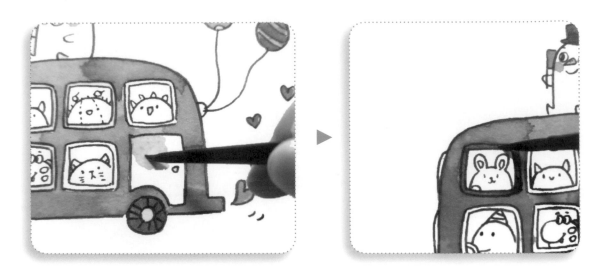

（6）一幅紅色巴士的水彩畫就完成啦！

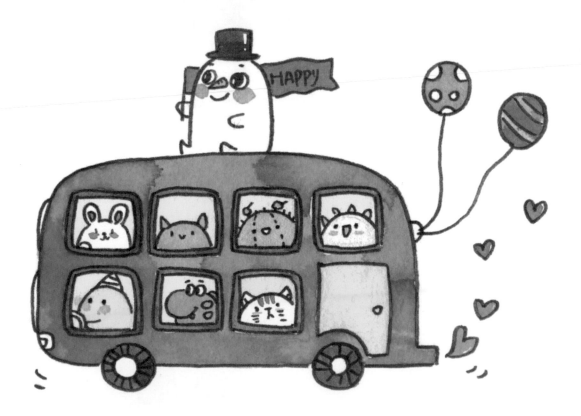

8 · 你看起來很好吃呢

（1）畫好鉛筆線稿並用勾線筆勾好線稿，然後擦掉鉛筆線。

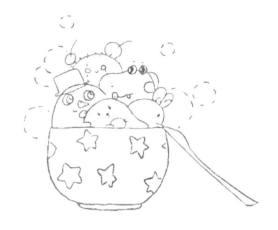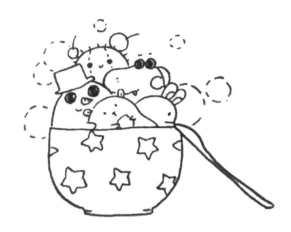

（2）用群青色和紫色混色塗大碗。

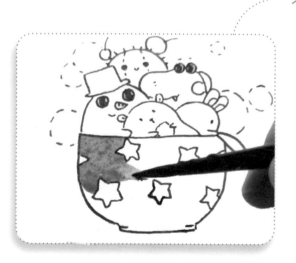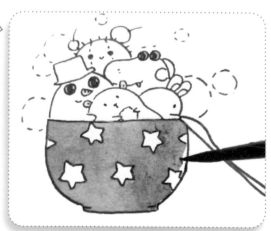

（3）用棕紅色塗白胖的帽子，用粉色鋪好豆豆龍的頭部。記得塗好短短的身體和頭上的果子！

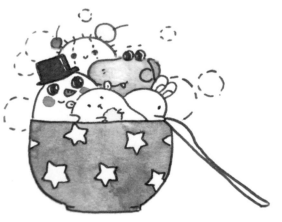

（4）用淡黃色塗大碗上的星星並用橘黃色塗細節。

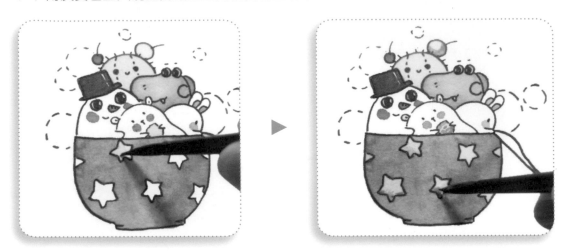

（5）別忘了豆豆龍的豆豆和仙人掌頭上果實的細節，整個畫就算完成了一大半。

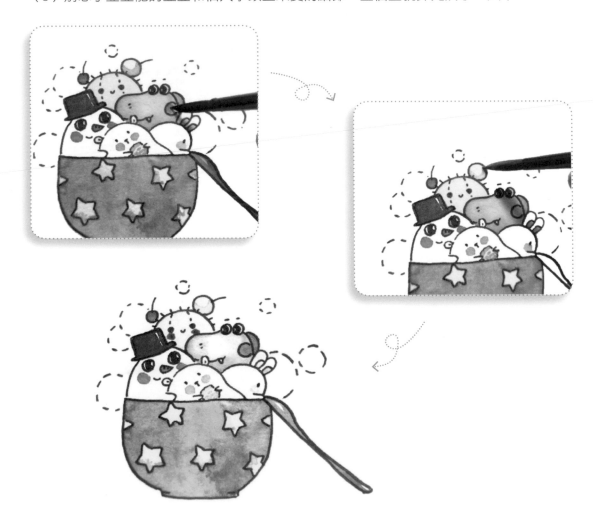

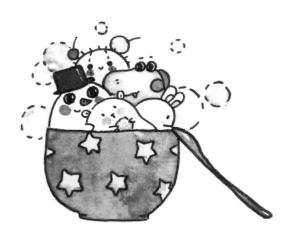

（6）最後將邊上的小泡泡
塗上顏色，就完成啦！

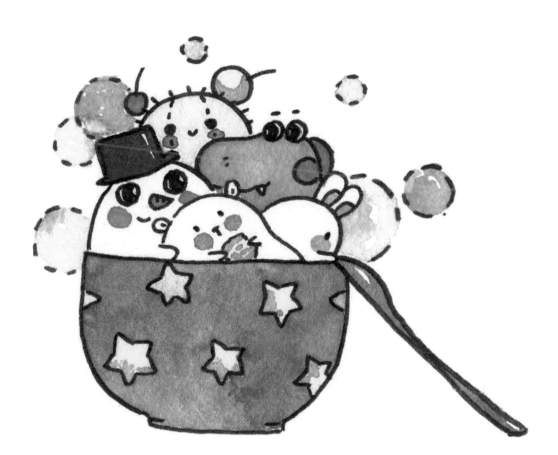

9・會飛的花傘船

（1）花傘船，顧名思義就是花和雨傘組合成的一艘小船，可以想像它是艘會飛的船。畫好鉛筆線稿並用勾線筆勾好線稿，然後擦掉鉛筆線。

（2）用玫紅色和黃色相間畫出雨傘的顏色。

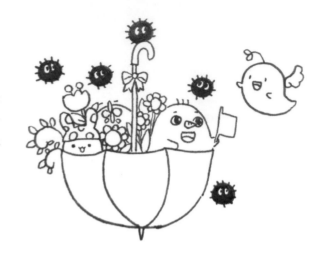

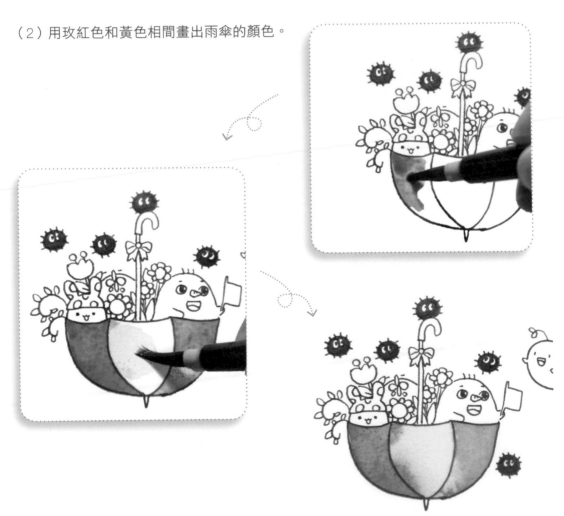

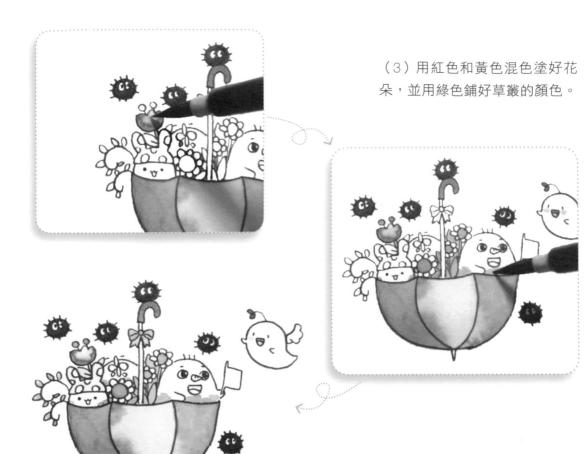

（3）用紅色和黃色混色塗好花
　　朵，並用綠色鋪好草叢的顏色。

（4）給草叢混入一點深綠色，別忘了給豆豆龍塗顏色。

（5）用深一點的粉色畫出雨傘的圓點，空中也加點花瓣和葉子。

（6）一幅會飛的花傘船的水彩畫就完成啦！

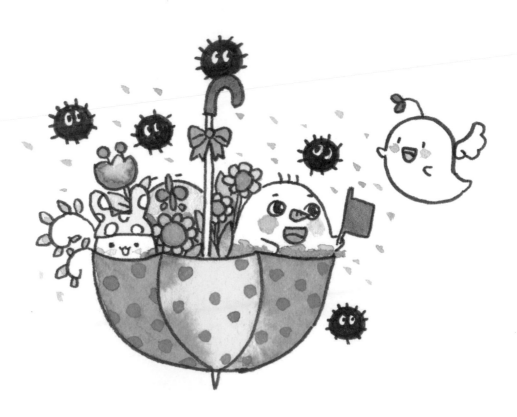

10 · 怪獸 1 號

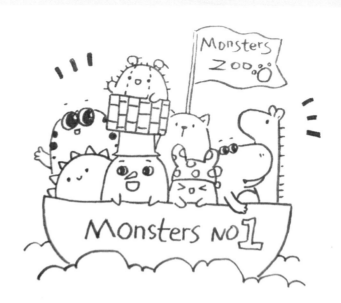

（1）畫出一條小船，上面畫
出你喜歡的小怪獸。

（2）用黃色、深綠色和藍色
給怪獸船塗色。

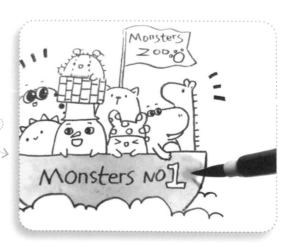

（3）用紅色塗紅旗，並迅速
混入一點黃色。

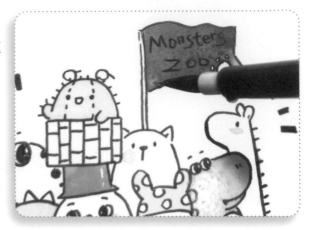

（4）在各個小怪獸塗上自己喜歡的顏色。

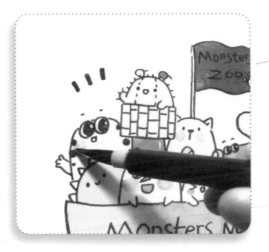

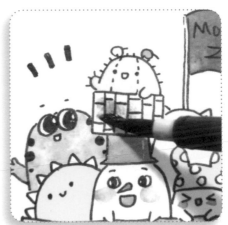

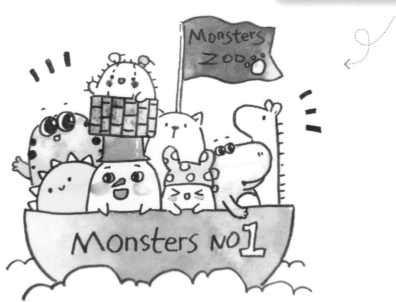

（5）用藍色畫出波浪。

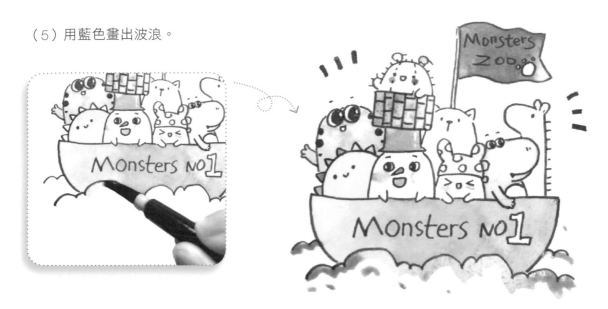

（6）怪獸 1 號就完成啦！趕緊動手來畫畫吧！

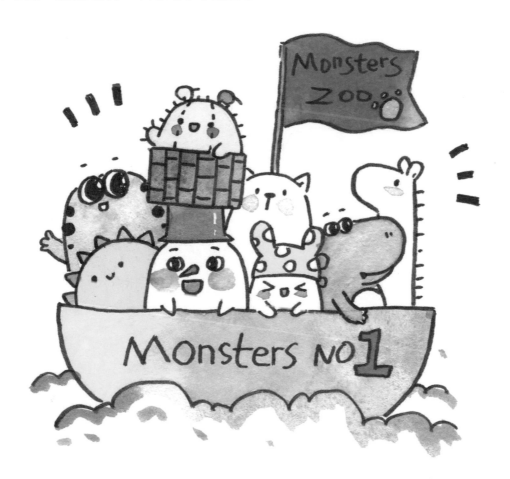

第 5 章
童話森林

1・仙人掌

大家對仙人掌應該都很熟悉吧！在我眼裡，仙人掌是非常可愛的植物，所以我也很喜歡畫仙人掌。讓我們一起來畫一幅簡單的仙人掌畫吧！

（1）畫出仙人掌的鉛筆線稿，可以加一些表情，讓畫面看起來更可愛些。

（2）用綠色塗好仙人掌的身體，並迅速在仙人掌的手部和頭部混入一點藍色。

（3）用棕色和紅色在花盆和心形塗色。

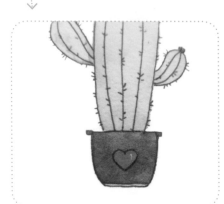

（4）在仙人掌的刺畫上一點細節，一幅仙人掌水彩畫就完成啦！

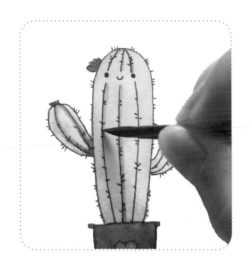

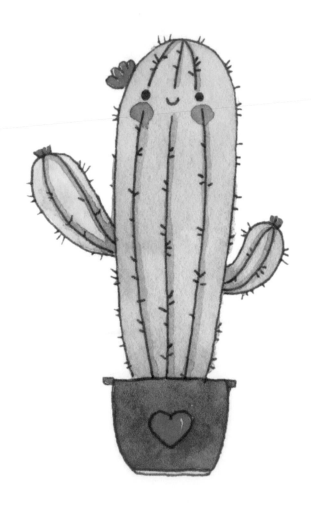

2 · 玫瑰花

玫瑰花的畫法可簡單可複雜，今天我們就來學學簡單版的玫瑰花，別擔心，很簡單的！開始動手畫吧！

（1）畫出玫瑰花的花心，每一朵花瓣用三角形來表現。

（2）每一層花瓣都用三至四個三角形堆疊，還可以混入不同的顏色。

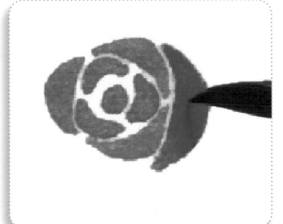

（3）越往外面花瓣會越大，也要注意形狀的變化。

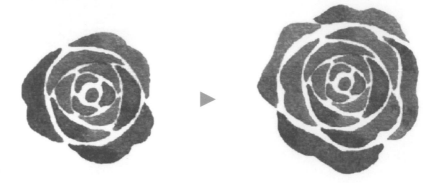

（4）最後加上葉子和小刺，一朵玫瑰花就完成啦！

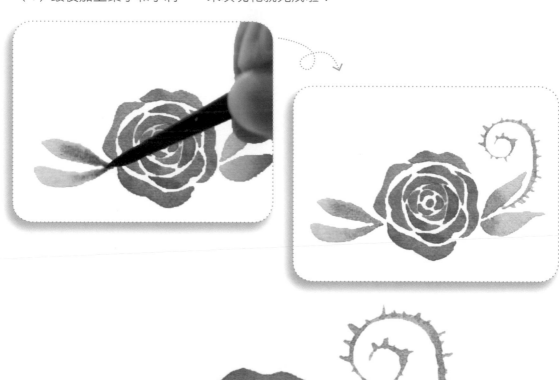

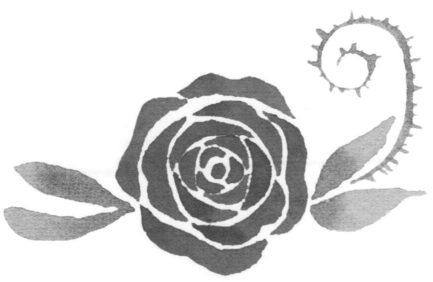

ヨ・聖誕花與貓咪

（1）畫出聖誕花和貓咪線稿。

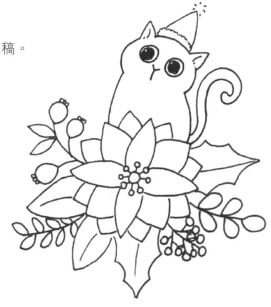

（2）用紅色先塗好第一層花瓣，再塗第二層花瓣。

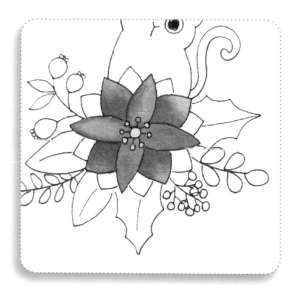

（3）再用紅色多加一點水調色，然後
塗第三層玫瑰；用淺綠色和深綠色塗好
葉子，用紅色塗好果子。

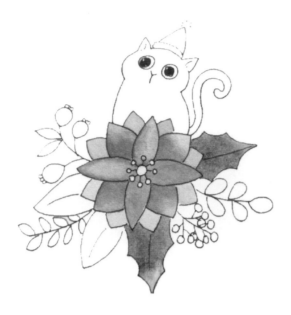

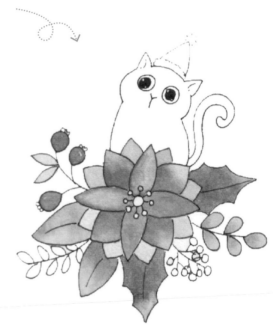

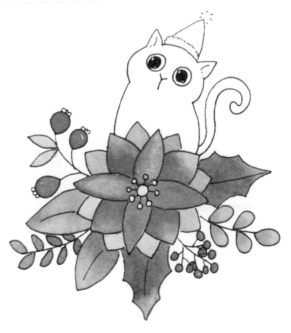

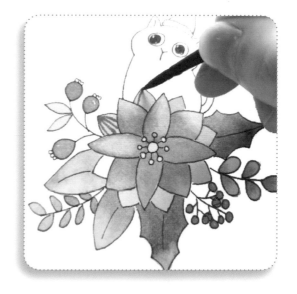

（4）用深一點的紅色在最後一層花瓣畫出細節，用黃色畫出花心。

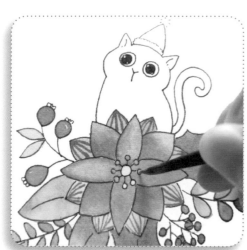

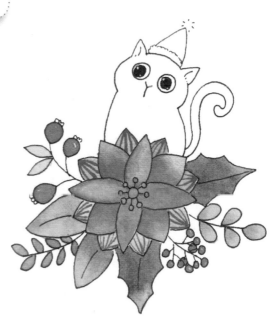

（5）用玫紅色或橘紅色在貓咪的耳朵上色，最後畫出貓咪的腮紅和聖誕帽。

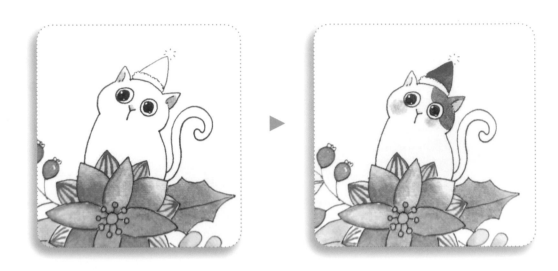

（6）一幅聖誕花與貓咪的水彩畫就完成啦！

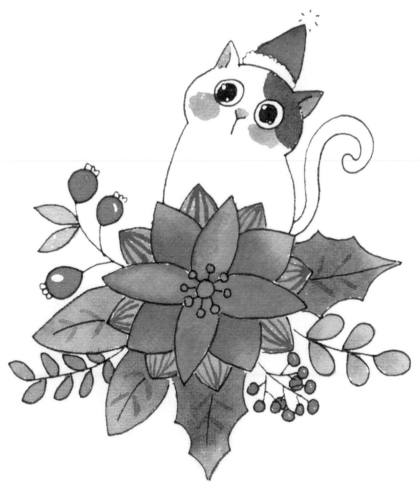

4 · 荷花仙子

（1）畫好鉛筆線稿並用小號勾線筆
勾線。

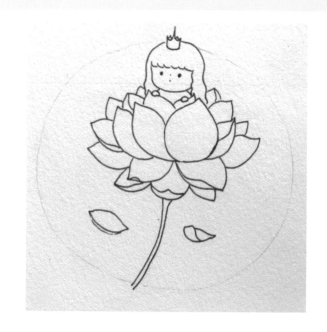

（2）用玫瑰紅先畫一個角，然後換另一支筆，沾水並用紙巾吸走一些多餘的水分（不
要全部吸走），接著用玫瑰色畫出漸層的效果。注意：動作要快，不要等顏色乾了再做
漸層。

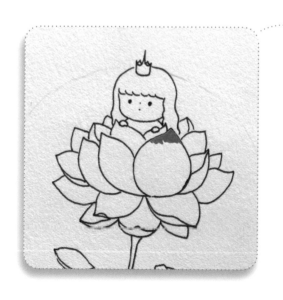

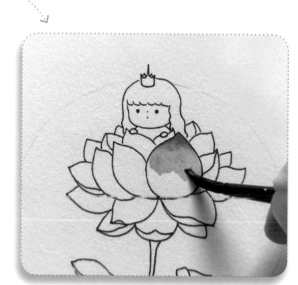

（3）繼續用漸層方法畫出其他花瓣。

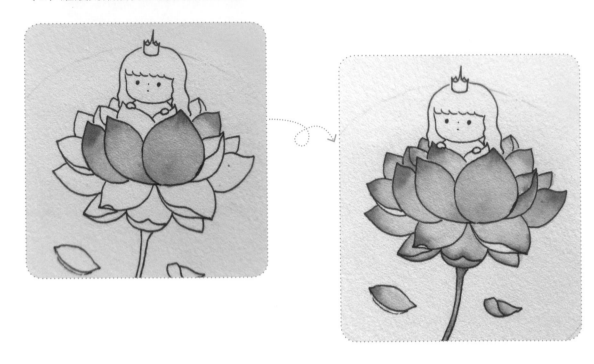

（4）用肉色畫出小仙女的臉蛋，用玫瑰紅色畫出腮紅，用淺棕色畫出小仙女的頭髮。

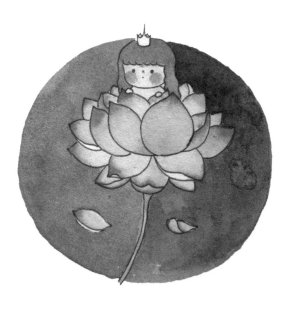

（5）用深紫色畫出背景，等乾了後，再用白色點綴一下。一幅荷花仙子水彩畫就完成啦！

（6）當然還有其他畫法。

5．月季花

（1）畫好線稿，可任意加點綠葉和其他花朵等。

（2）用淺粉色在第一層花瓣上色。

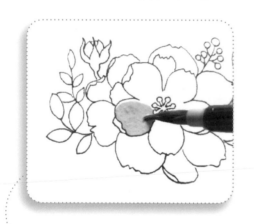

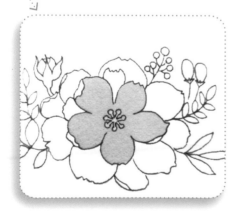

（3）在花瓣的頂端混入一點玫紅色，在花心位置混入一點黃色。

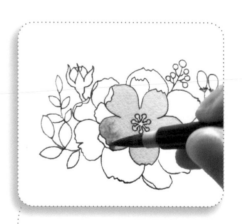

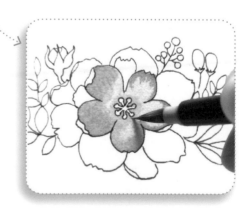

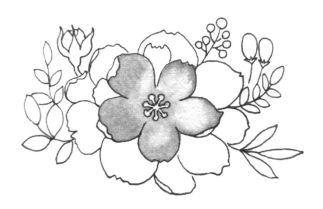

（4）用剛剛的方法畫出第二層
花瓣，在花瓣旁邊適當地加入一
點紫色。

（5）繼續混入一點玫瑰紅。

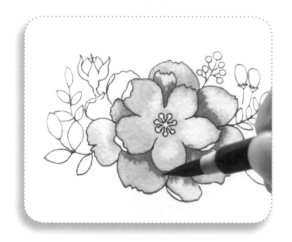
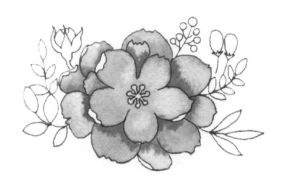

（6）用淺綠色和深綠色畫出花萼部分，並混入一點天藍色。

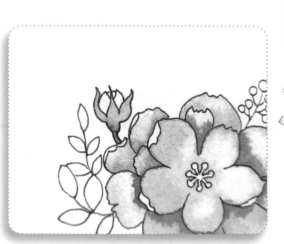

（7）給其他花蕾和葉子塗色。

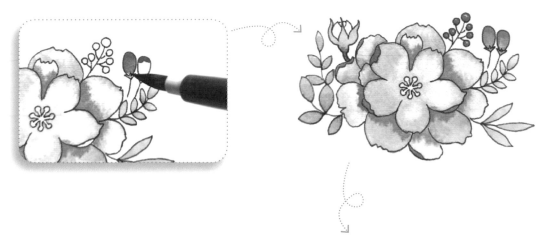

（8）一幅月季花水彩畫就完成啦！

6 · 空中咖啡館

（1）畫出線稿，這幅畫的構思是一座咖啡館和一大朵白雲的組合。

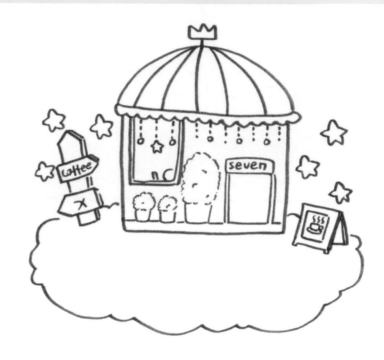

（2）在屋頂塗上紅色。

（3）用棕紅色塗出路標的顏色，在盆栽用淺綠色和深綠色上色。

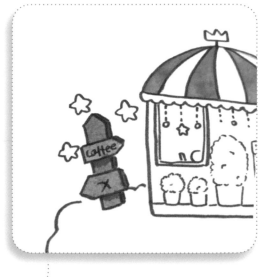

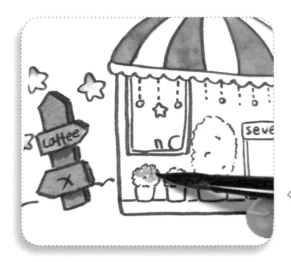

（4）畫出窗框的顏色。用淡黃色畫出牆面的顏色，不要忘記星星也要上色。

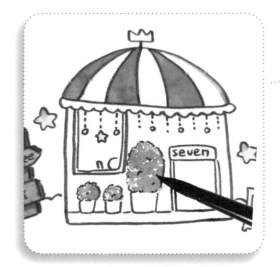

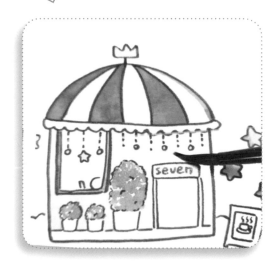

（5）用淡藍色或淡紫色塗門口的顏色。

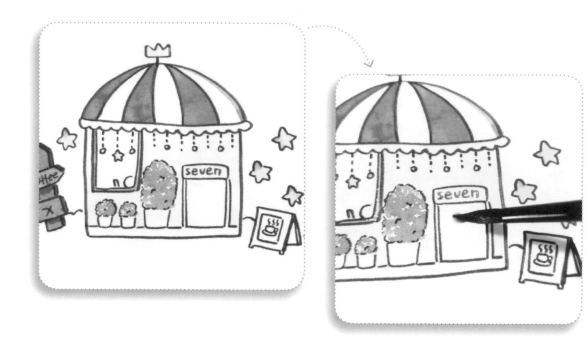

（6）用深粉色塗雲朵的顏色，雲朵的外圍可以混入一些黃色。最後在略乾的雲朵上用乾淨的畫筆沾清水點幾朵水花。

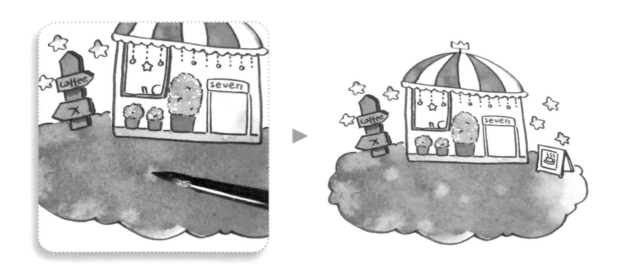

（7）一幅空中咖啡館的水彩畫便完成啦！

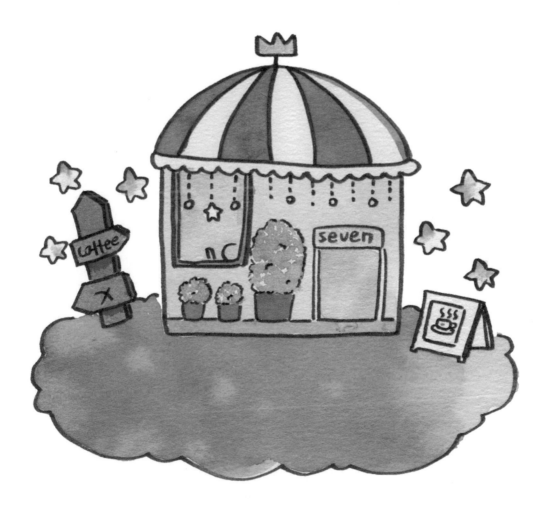

7‧南瓜車

（1）畫出鉛筆線稿並用勾線筆描好
線條。在車輪畫上棕色。

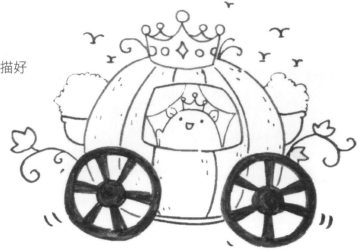

（2）在南瓜塗上橘黃色。

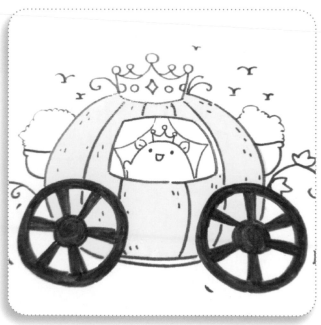

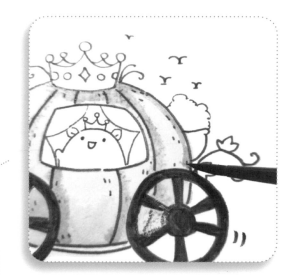

（3）用土黃色在南瓜車添加一點細節。

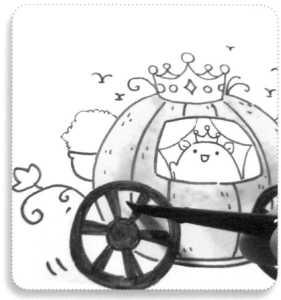

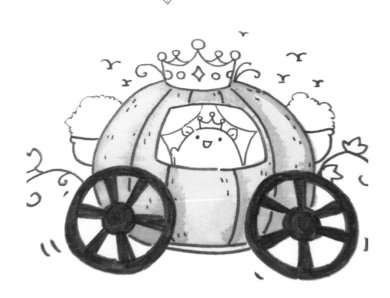

（4）用嫩綠色畫出花盆，不用畫滿，留一點點空白的地方，然後混入一點深綠色。

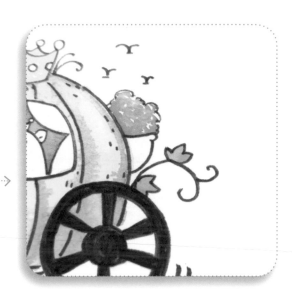

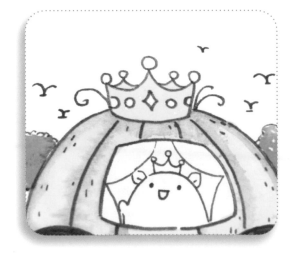

（5）用橘黃色畫出皇冠的顏色，待其乾的同時，用淺天藍色和普魯士藍塗出窗戶背景的顏色。

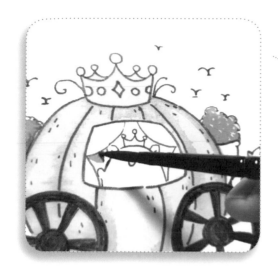

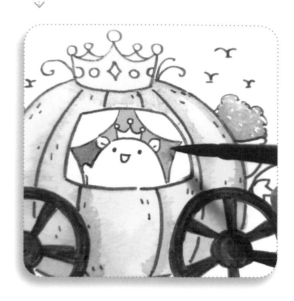

（6）在皇冠上面的寶石和窗簾塗上顏色，別忘了在小公主的皇冠和腮紅塗顏色。

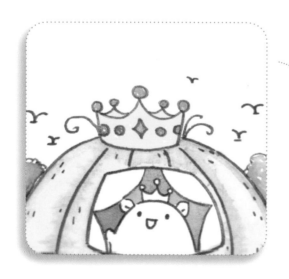

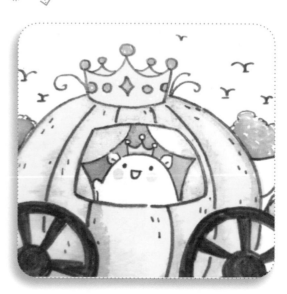

（7）在窗簾畫上魚兒花紋，給花盆畫一點花朵點綴一下。

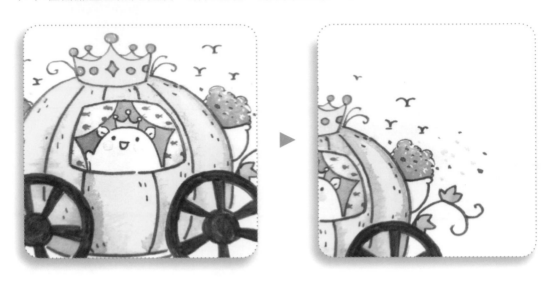

（8）一幅南瓜車水彩畫就完成啦！

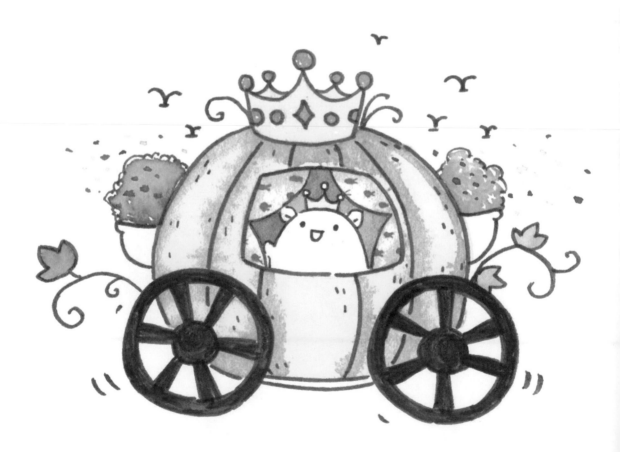

8·小兔子

（1）畫出線稿。

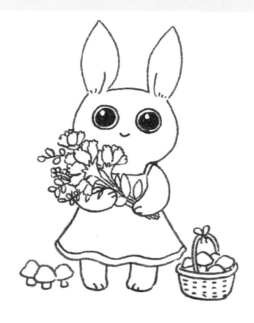

（2）先用肉色在兔耳朵上色，然後用玫紅色暈染耳朵，記得要用筆抹一下，順便畫出腮紅。

（3）用黃色、紅色給捧花上色，用綠色和藍色畫出花枝。

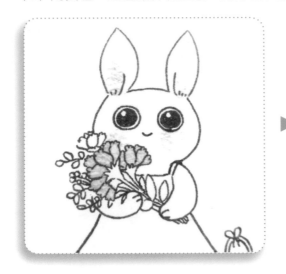 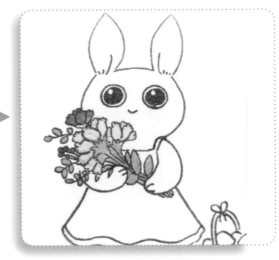

（4）在蘑菇和籃子上色。

（5）用玫紅色和橘紅色塗出裙子的顏色（可以用混色的方式）。

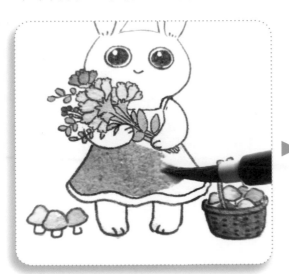 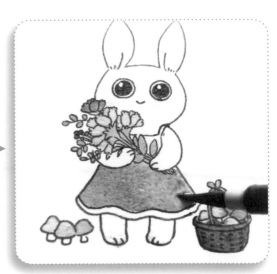

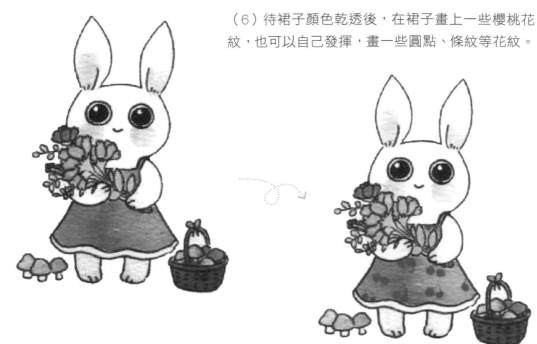

（6）待裙子顏色乾透後，在裙子畫上一些櫻桃花紋，也可以自己發揮，畫一些圓點、條紋等花紋。

（7）一幅小兔子水彩畫就完成了！

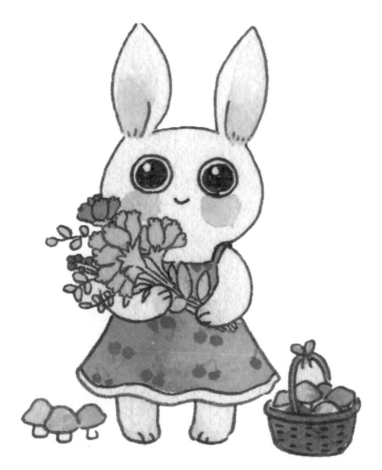

9・森林聚餐

（1）畫出線稿，可以隨意畫出自己喜歡的動物。用蘑菇當成桌子和椅子比較切合森林的主題。加一棵樹能讓效果更好。

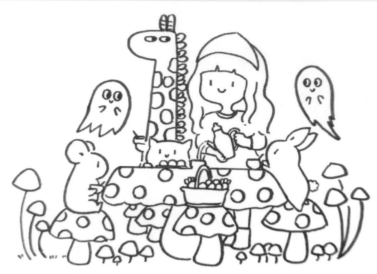

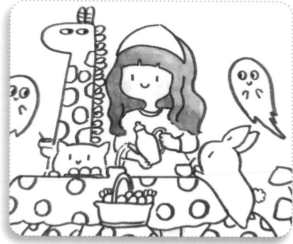

（2）用淺棕色畫出頭髮。

（3）用肉色畫出人物的臉蛋和腮紅，用紅色和橘黃色給頭巾和衣服上色，別忘了給鞋子上色。

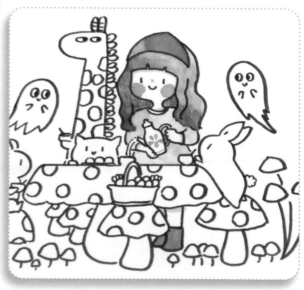

（4）用黃色畫出長頸鹿並用橘黃色畫出長頸鹿的花紋。

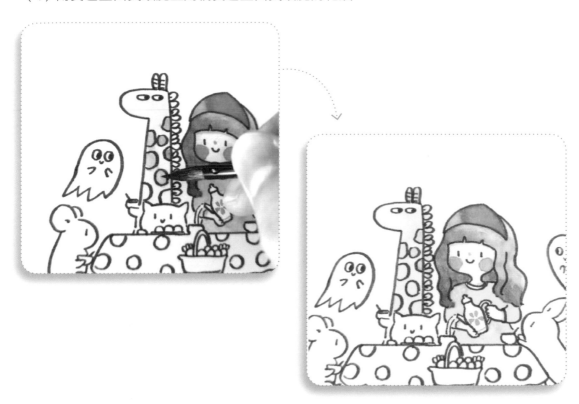

（5）用淺棕色和紅色畫出蘑菇頭，用淺黃色畫出蘑菇的頸部，用紅色畫出兔子和小幽靈的腮紅。

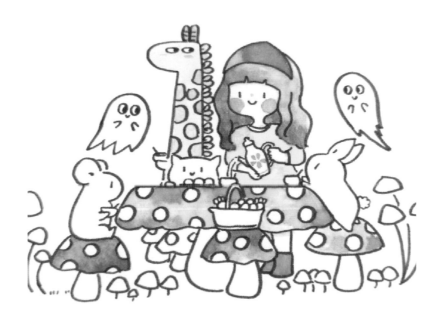

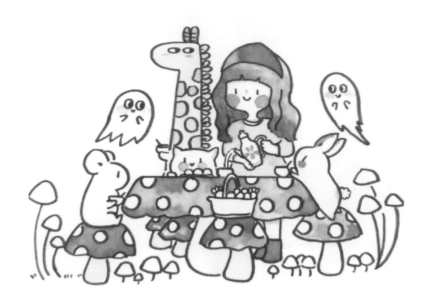

（6）用土黃色畫出蘑菇頸部的細節，然
後為其他蘑菇塗上顏色。

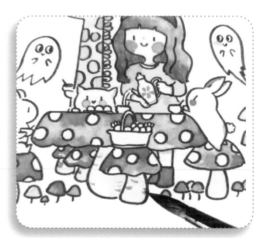

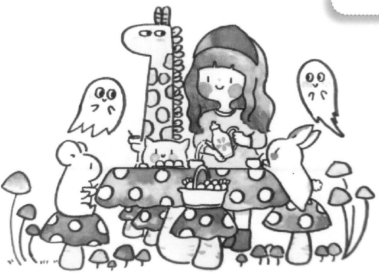

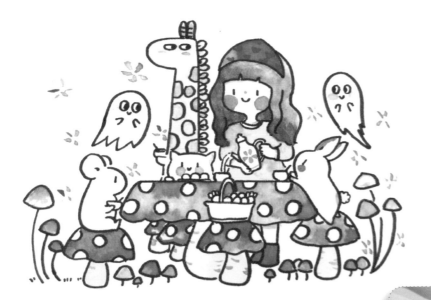

（7）畫出頭巾的花紋，空白處可以多畫一些花朵。

（8）一幅森林聚餐水彩畫就完成啦！可以掛起來做裝飾。

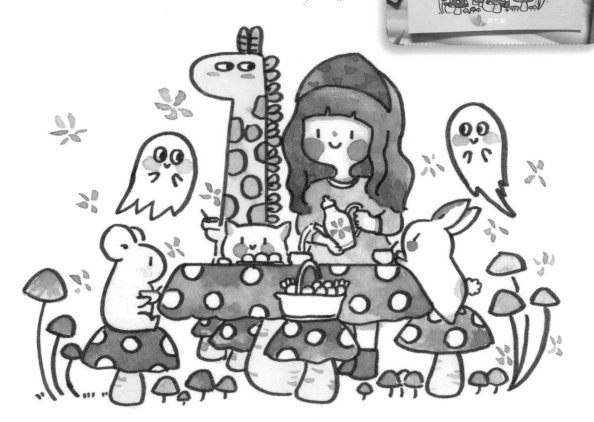

10．坐著小船去世界看看

（1）畫出線稿圖並用勾線筆勾線。

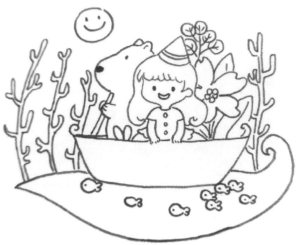

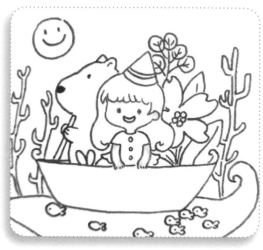

（2）用肉色畫好臉部和手部
位置，等紙面乾後再畫出頭
髮。不要在濕的情況下畫頭
髮，不然會暈染到臉部。

（3）用橘黃色畫出熊的顏色，畫出
小姑娘和熊的腮紅。

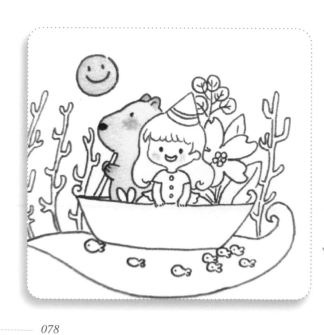

（4）用玫紅色畫出船的顏色，並混入
一點黃色。

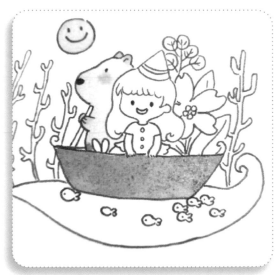

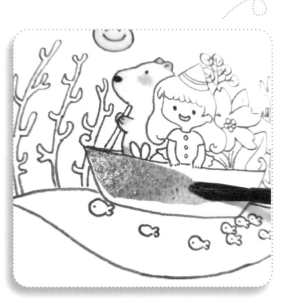

（5）等臉部和手部的顏色乾透了，就可
以用淺棕色畫出頭髮的顏色，用天藍色畫
出帽子和裙子的顏色。

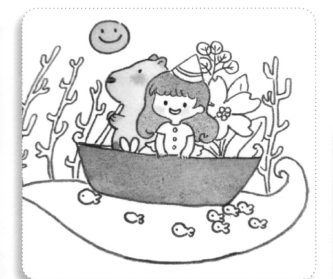

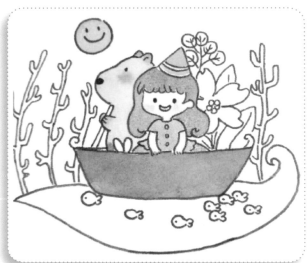

（6）用綠色畫出葉子，混入一
些黃色，用紅色畫出花朵。

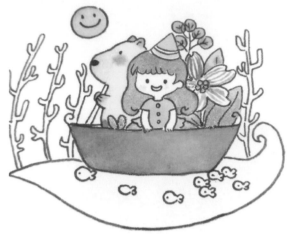

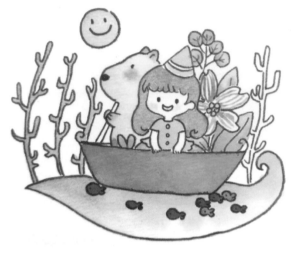

（7）用藍色畫出湖面的顏色，可以用
漸層的方法，待紙面乾後畫出湖底的小
魚兒，並用藍綠色給樹枝畫上顏色。

（8）給小女孩的腮紅加深一點，一幅坐著小船去世界看看的水彩畫就完成啦！

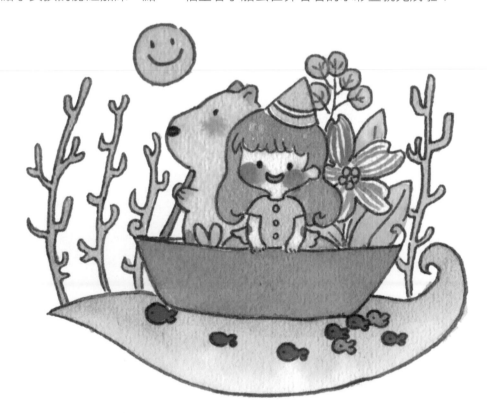

11・兔子家

前面已經學了很多水彩的技法，接下來要學學如何用彩色鉛筆勾線。

（1）畫好線稿，這一次的線
稿會比較複雜，要耐心一點。

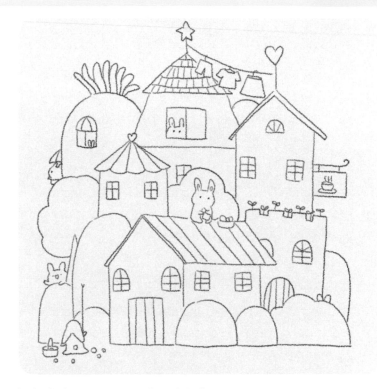

（2）在屋頂塗上深棕色，牆面用色為玫瑰紅再混入一點深玫紅色。

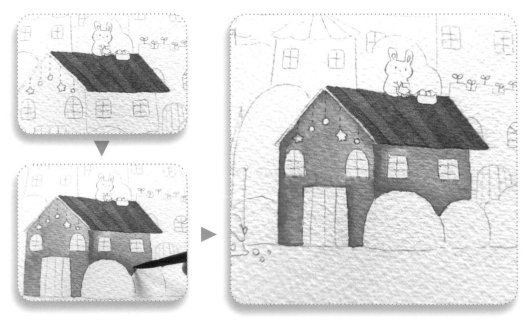

（3）繼續為後面的房子上色，屋頂塗上藍色和玫紅色，牆面用黃色再混入一點土黃色，最後用土黃色畫出牆面的細節。

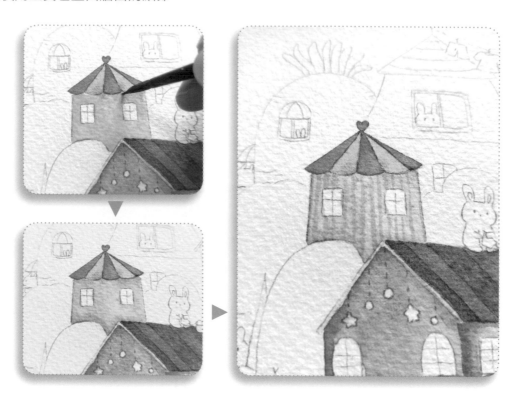

（4）紅色房子旁邊的房子以藍色上色。

（5）胡蘿蔔房子著色時可混入一點朱紅色，別忘了葉子也要塗上顏色。

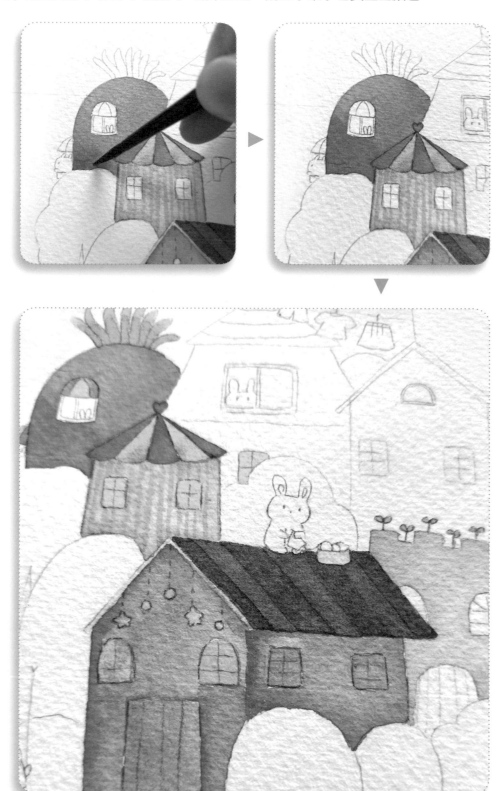

（6）用棕色與紅色彩色鉛筆畫出房子的細節。

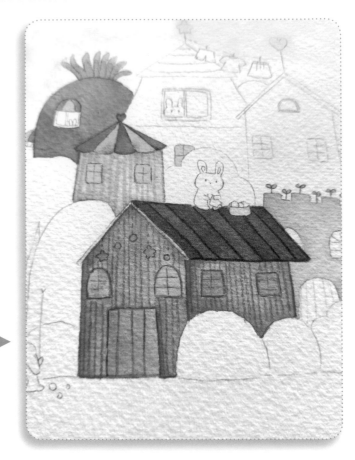

（7）把剩下的兩個房子塗好顏色並畫出細節。

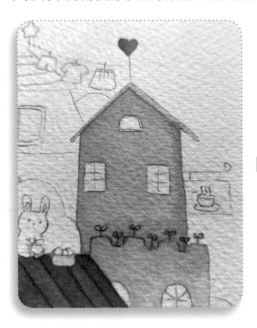

（8）樹木用天藍色和紫色著色，
記得留下一些空白處畫上果子，
同時也給其他草叢上色。

（9）用棕紅色彩色鉛筆畫
出樹枝，在兔子的臉蛋和耳
朵塗上少量紅色。

（10）一幅兔子家的水彩畫就完成啦！

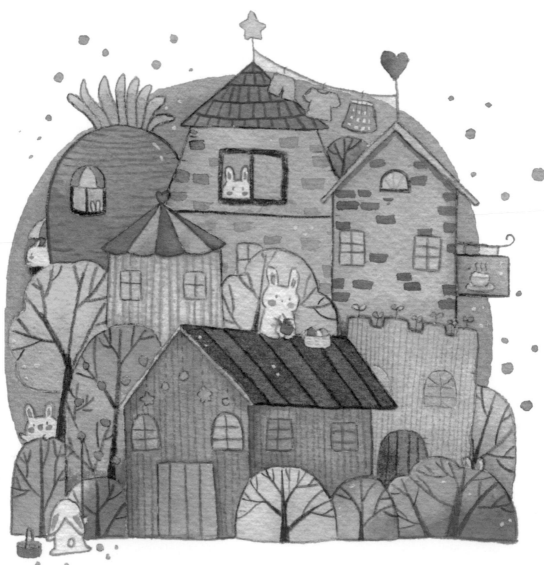

第 **6** 章
可愛的女孩們

1.小女孩

現在我們來試著畫可愛的小女孩吧！

（1）先畫好線稿，這是一個約三頭身的小姑娘，所以看起來短短的很可愛。

（2）用肉色先在臉部、手部和腿部塗一層底色，再用淺玫紅色點在腮紅和手指處。

（3）等待臉部顏色乾的同時，可以先把裙子的顏色塗好。

（4）皮膚色乾了以後就可以塗頭髮的顏色了，可再加深一下腮紅，別忘了塗蝴蝶結和鞋子的顏色。

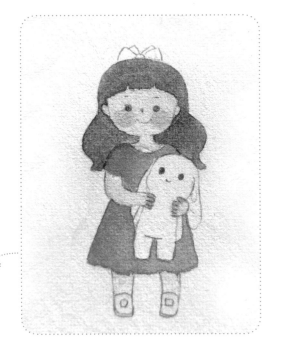

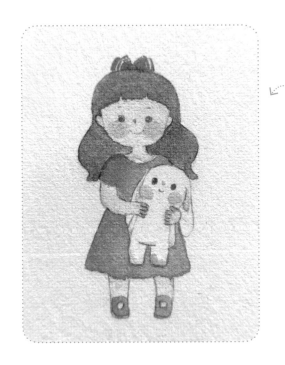

（5）畫到這裡基本已經完成一大部分了，這時候可以開始用彩色鉛筆描線。用紅色勾裙邊和兔子的輪廓，淺粉色勾臉部位置，棕色加深眼睛並在頭髮勾邊。

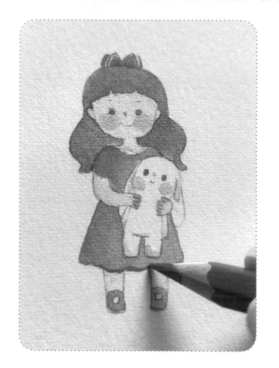

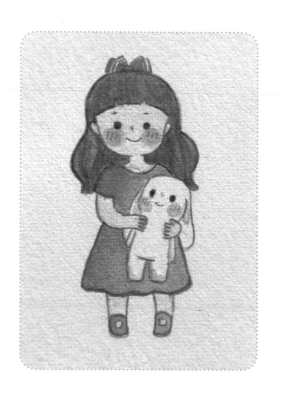

（6）可以畫一些小花和綠葉點綴一下。

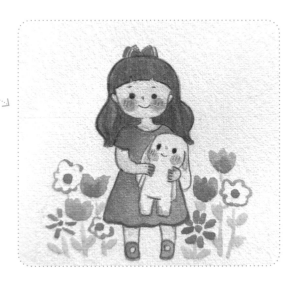

（7）一幅小女孩水彩畫就完成啦！

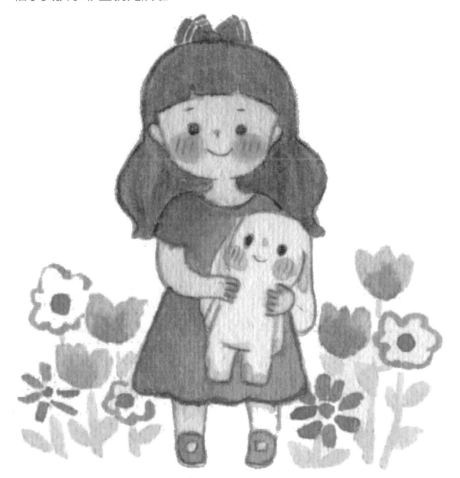

2・捧花的小女孩

（1）畫出線稿並用勾線筆勾好線條。

（2）臉部用肉色上色，手臂和腿部則適當地混入一點玫紅色。

（3）趁顏色未乾畫出腮紅。

（4）用天藍色和紫色混出花朵的顏色，再添加一些綠葉。

（5）用棕紅色畫出頭髮，髮尾可混入少量紫色。

（6）用黃色和朱紅色畫出裙子的顏色。

（7）用淺藍色塗出襪子的顏色，別忘了給鞋子塗色。

（8）用淺紫色在花束位置畫出少量的陰影。

（9）一幅捧花的小女孩水彩畫就完成啦！

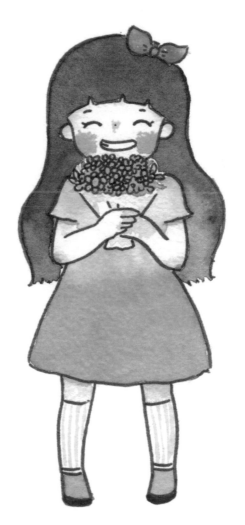

3・小魔女

（1）畫出線稿，這次沒有
用勾線筆勾線。當然如果
你喜歡，還是可以用勾線
筆勾畫輪廓。

（2）在臉部、手及腿部用肉色著色，趁還沒乾
時加入些玫紅色。

（3）在星星處塗一層水，星星外面也要塗一層水，然後用淡黃色點一下，顏色就會自然
暈開，等乾了後再用橘黃色為星星著色。

（4）用黃色和棕色塗出頭髮的顏色，髮尾
可添加少許藍色，別忘了髮箍也要上色。

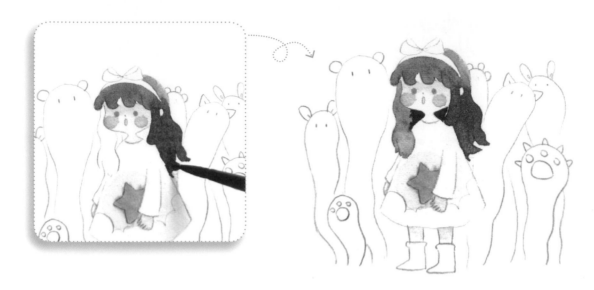

（5）用綠松石色和淡紫色畫出裙子的顏色，用紅色畫出鞋子。

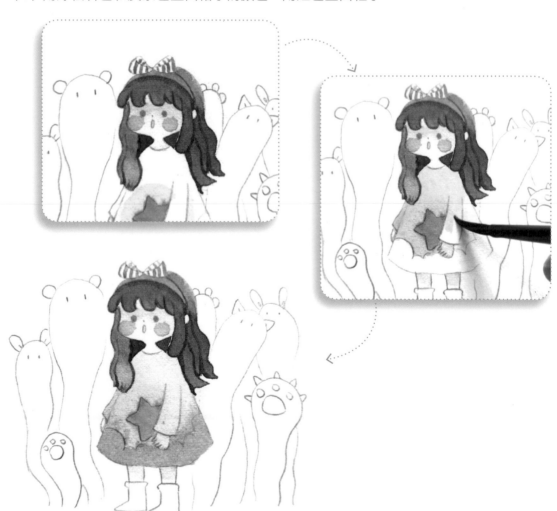

（6）後方的小怪物可選擇自己喜歡的顏色上色。

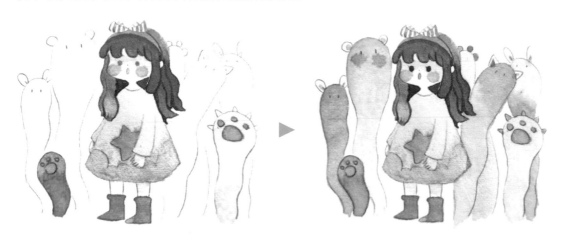

（7）最後用彩色鉛筆修飾一下，一幅
可愛的小魔女水彩畫就完成啦！

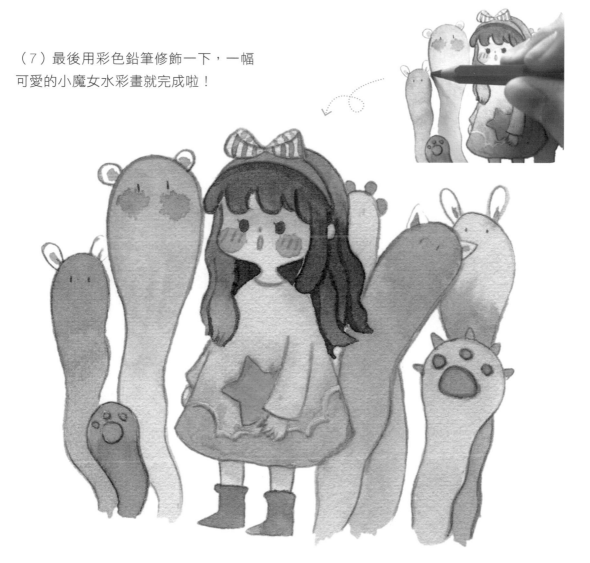

4 · 葉子姑娘

（1）畫出線稿，線稿比較簡單，
背景用環繞式葉枝。

（2）用肉色畫出臉蛋、手部和腿部，
並用玫紅色加深腮紅部分。

（3）用棕色給頭髮上色。

（4）用聖誕綠色（也可以用藍綠色）給葉子塗色，為了不用反覆洗筆，可以把背景的葉子也一起塗色。

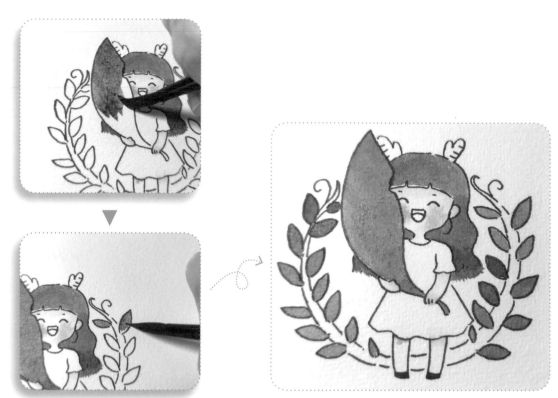

（5）用黃色和朱紅色畫出裙子的顏色，用嫩綠色畫出背景枝葉的顏色。

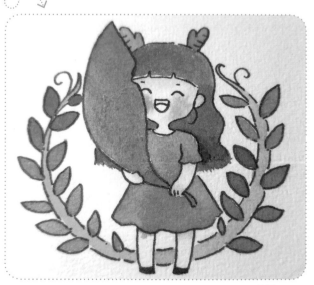

（6）用綠松石色畫出背景的顏色，趁畫面未乾點入一點淡紫色。

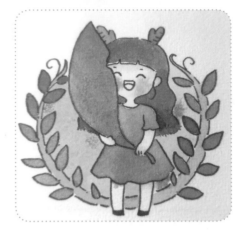

（7）用水粉白色畫出
葉脈，然後在背景的葉
子上也點幾筆，讓葉子
看起來更生動些。

（8）一幅葉子姑娘的水
彩畫就完成啦！

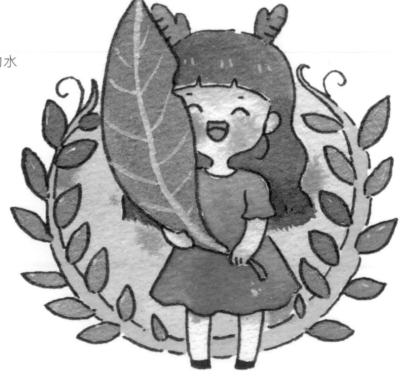

5 · 種花的小女孩

（1）畫好線稿。

（2）在小女孩的臉部、手部和腿部塗上肉色，趁畫面未乾混入一些紅色。

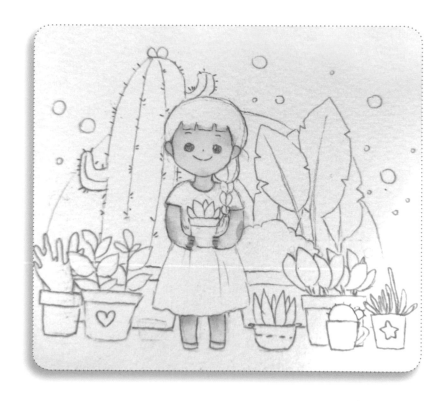

（3）用褐色畫出頭髮的顏色，待臉部乾透以後勾勒出眼睛和嘴巴，加深一下腮紅。

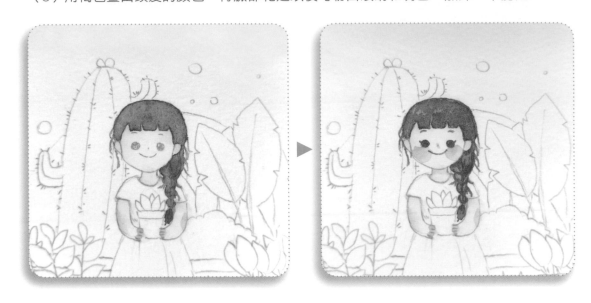

（4）用藍色和紫色畫出裙子的顏色。

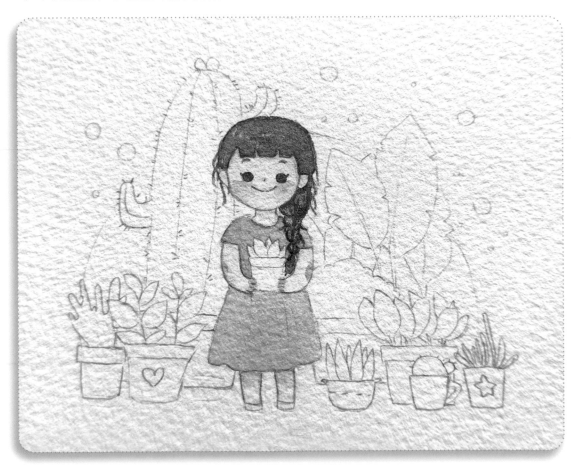

（5）接著為植物上
色，塗色的順序可
根據個人愛好。我
是從仙人掌開始塗
色的，植物和花盆
的顏色也可以自己
搭配，只要看起來
整幅畫面和諧即可。

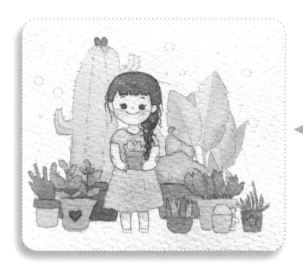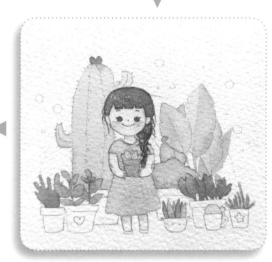

（6）選用與物體相近的彩色鉛筆顏色勾勒一下輪廓。

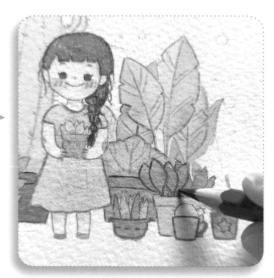

（7）選用一個溫和的黃色塗背景，並用淡紫色畫一點陰影。

（8）在畫面上加上一些圓點點綴，一幅種花的小女孩水彩畫就完成啦！

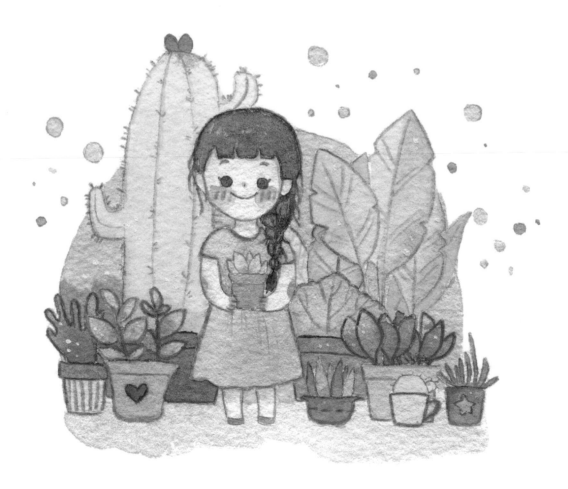

6 · 蘑菇小女孩

（1）畫好線稿。

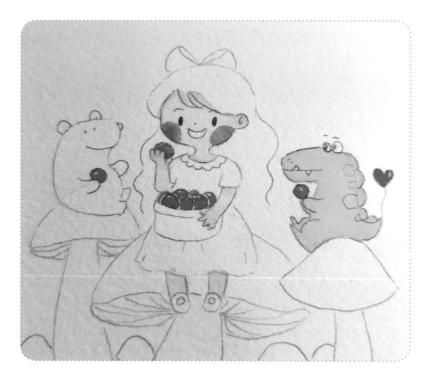

（2）用肉色塗在臉部、手部和腿部，趁濕混入紅色並加深腮紅的顏色，果實的顏色選用偏紅色，還可以用綠色給小恐龍塗上顏色。

（3）在小女孩的蝴蝶結和衣服塗上普藍色。注意：裙尾的位置我用了漸層方式（上深色下淺色），這樣處理可以讓裙子看起來更加輕盈透氣。

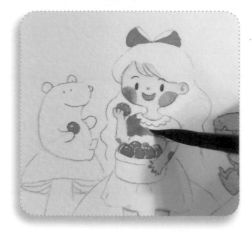

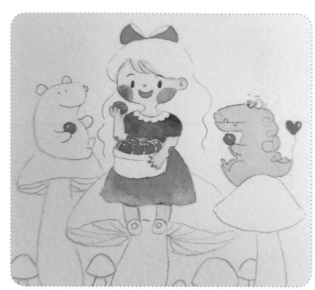

（4）用棕色給頭髮上色，頭髮顏色依然上得比較輕薄，髮尾也採用了漸層的方法，並加入一點淡紫色（切勿加太多），讓小女孩的頭髮帶點透明感。

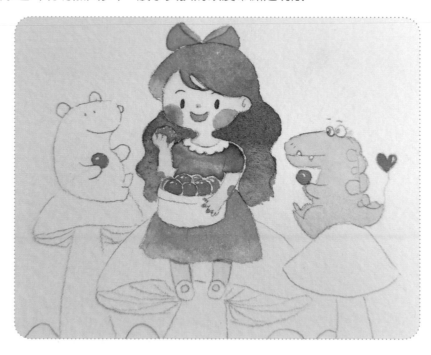

（5）用肉色加少許紅色調出肉粉色，在裙子末端畫出膝蓋，因為這一節裙子是透明的，所以腿部會透出來。

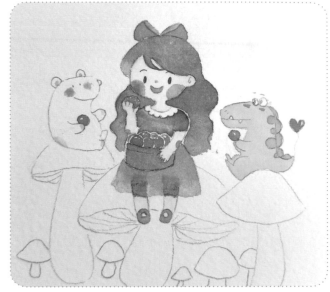

（6）在等待顏色乾的同時，可用紅色給蘑菇上色，此處蘑菇的顏色依然採用漸層的方式處理。

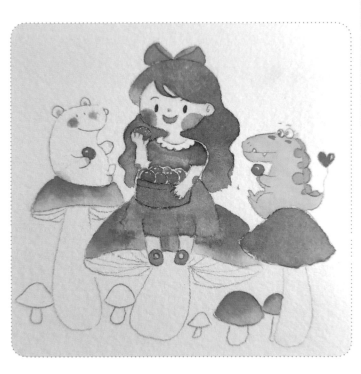

（7）用中黃色塗蘑菇的根部，依然採用漸
層方式，用淡淡的棕色給蘑菇蓋底塗色。

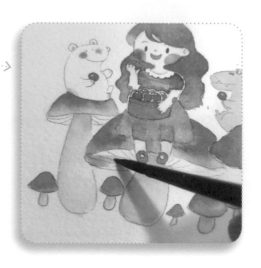

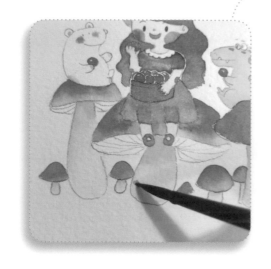

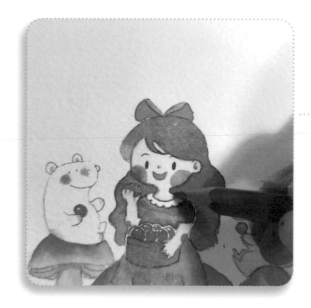

（8）用彩色鉛筆勾勒一下線條，
最後在畫面上加一些點綴。

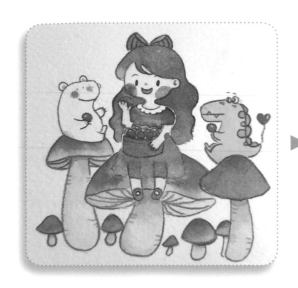 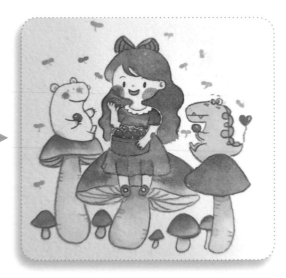

（9）一幅蘑菇小女孩的水彩畫就完成啦！

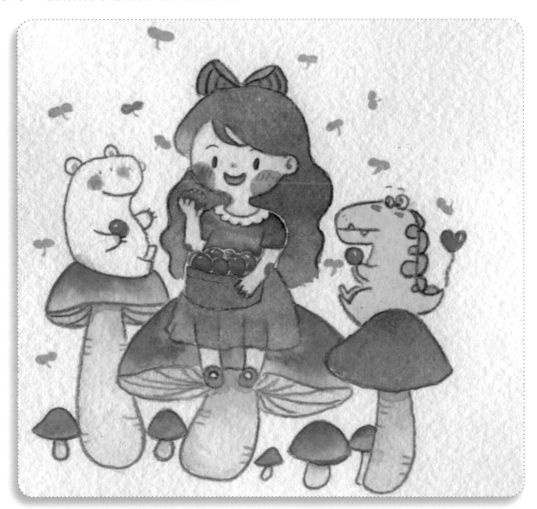

7．愜意的時光

（1）畫出線稿。

（2）用肉色塗皮膚，趁濕混
入一些淺紅色。

（3）用棕紅色塗頭髮。這裡可用漸層的
方式處理，讓頭髮有一種透明的感覺。

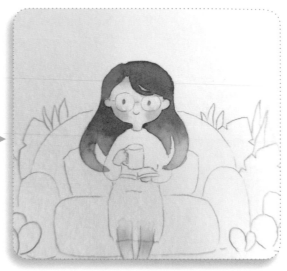

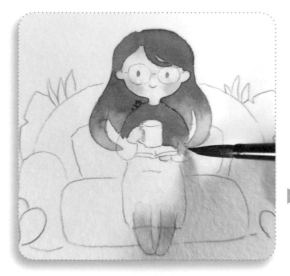

（4）用藍色塗出裙子的顏色，這個時候
因為頭髮顏色還未乾透，藍色有一些混到
了頭髮上，應迅速用紙巾擦掉。裙子依然
採用漸層的方式塗色。

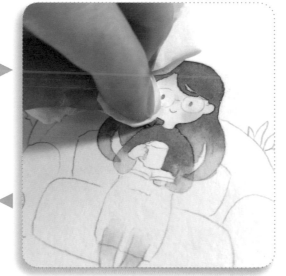

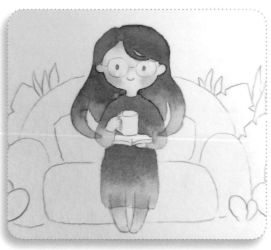

（5）沙發用紅色著色並趁濕混入一點黃色。塗完沙發以後等待乾透，繼續用淺一點的紅色塗在裙子的末端（因這部分裙子是透明的，所以會透出一點紅色）。

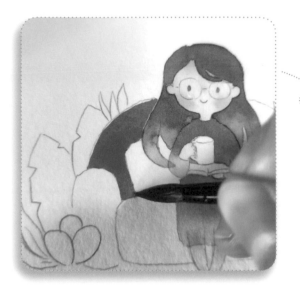

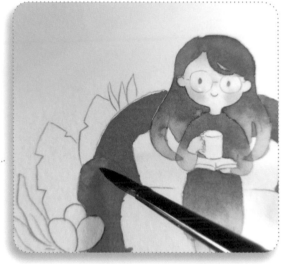

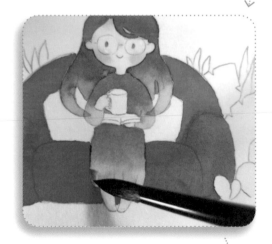

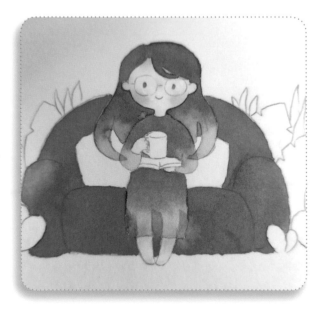

（6）用黃色塗出抱枕的花紋，別忘了塗
上杯子的顏色，用綠色、深綠色和淡藍色
塗出草叢的顏色。

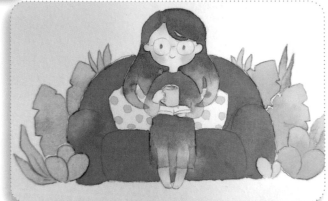

（7）用顏色相近的彩色鉛筆勾勒
一下線條。

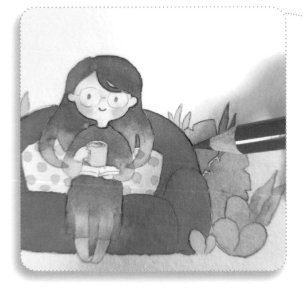

（8）一幅愜意的時光的水彩畫就完成啦！

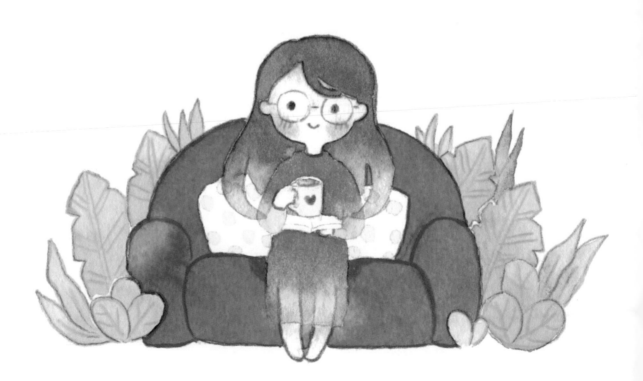

8 · 摘水果的小女孩

（1）畫出線稿，這幅畫整體比較簡單，沒有太多的細節。

（2）用清水先刷一遍畫面，然後點進一些檸檬黃和綠色調和色。

（3）在果子上點上一些紅色，待整個畫面乾透後，畫出樹枝和葉子，用肉色給皮膚上色。

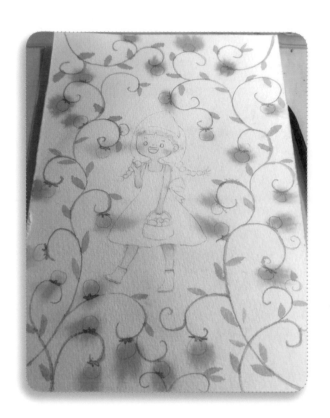

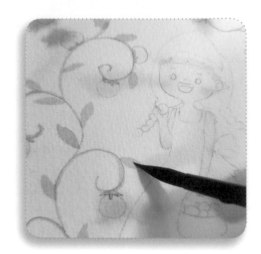

（4）在女孩的頭髮和頭巾上著色。

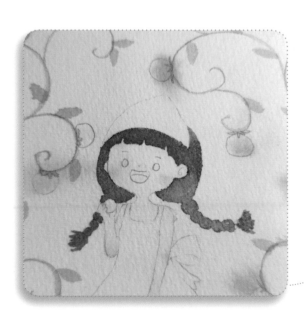

（5）加深腮紅的顏色，給女孩的五官上色，用淡淡的紫色畫出白衣服的陰影褶皺。

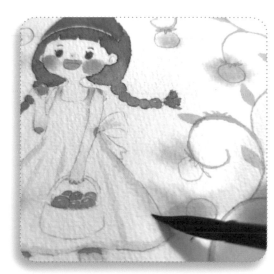

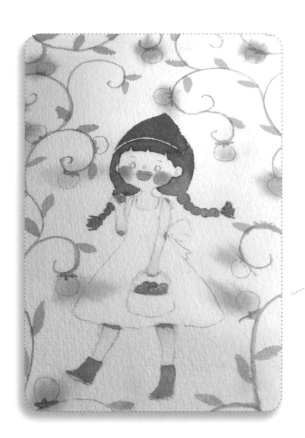

（6）用彩色鉛筆勾勒一下線稿。

（7）用棕色彩色鉛筆畫出女孩頭髮的細節和辮子上的髮絲。

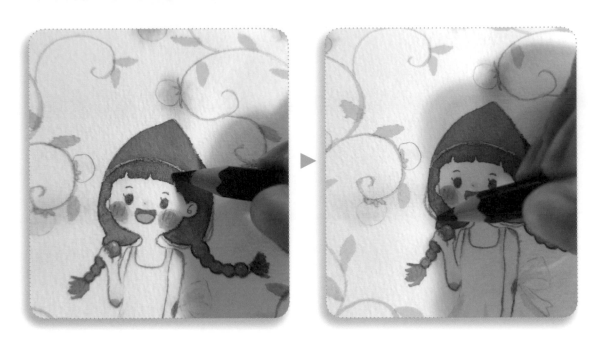

（8）用水粉白色在女孩頭巾加上一些圓點，樹上的果實則用紅色上色。

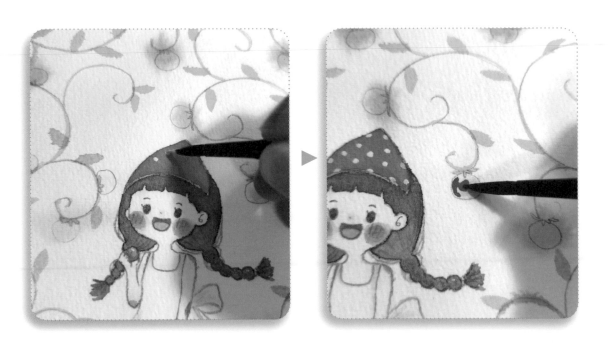

（9）一幅小女孩摘水果的水彩畫就完成啦！

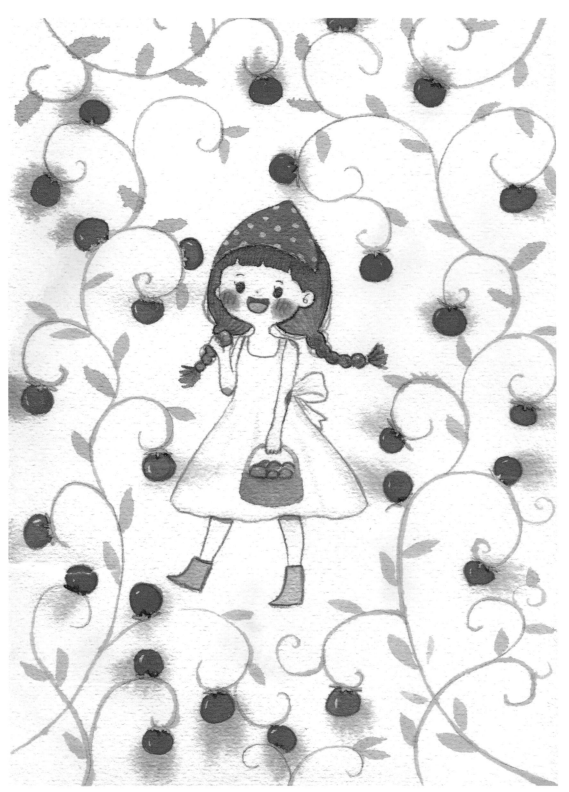

9．春暖花開

（1）畫出線稿。

（2）避開女孩用黃色塗上背景。

（3）將小女孩塗上自己喜歡的顏色。前面我們已經學習了很多畫小女孩的案例，在此不再贅述。在小女孩周圍塗上一圈淡淡的紅色。

（4）用綠色的彩色鉛筆畫出樹枝，用綠色給樹枝和樹葉上色。

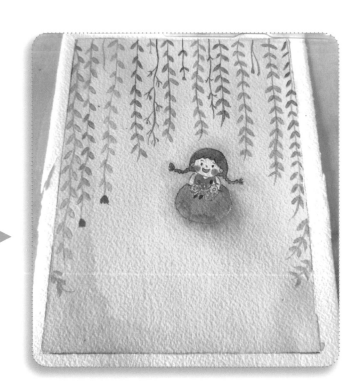

（5）畫出樹枝上的小花朵，並畫出散落的花朵作為點綴。

（6）一幅春暖花開的水彩畫就完成啦！這幅畫沒有太大的難度，只是在畫葉子時要多點耐心。

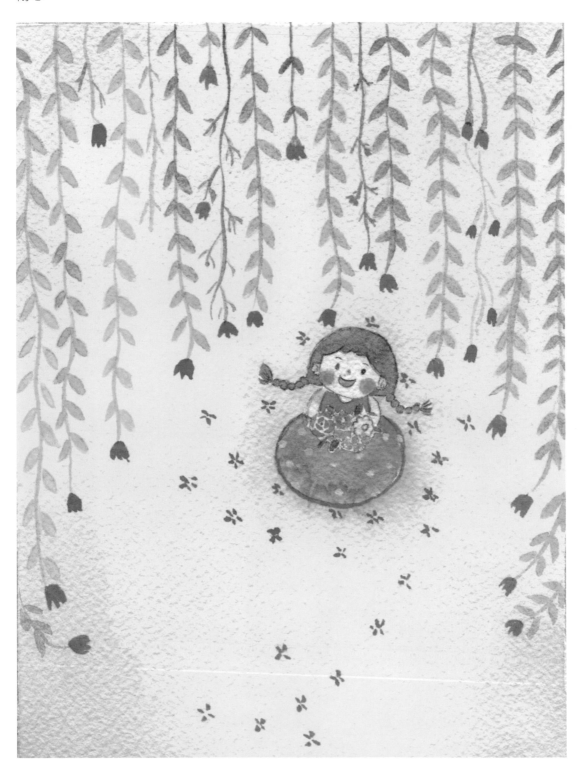

10 · 婚紗照

（1）畫出線稿。

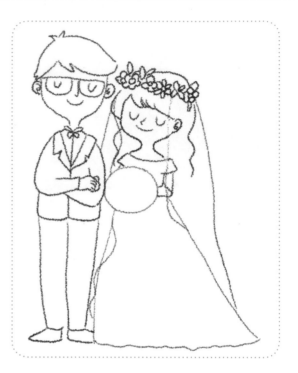

（2）用普藍色塗出背景顏色。

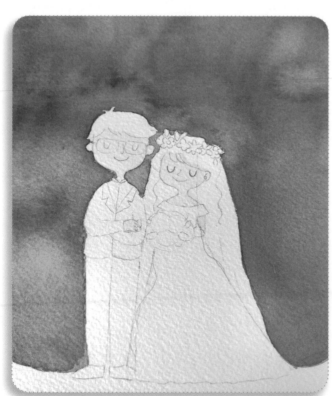

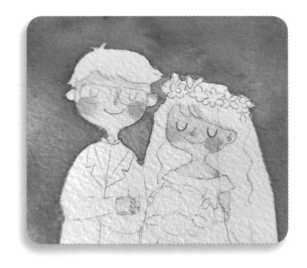

（3）用肉色塗出皮膚，
趁濕混入一點紅色。

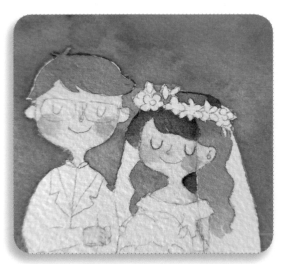

（4）用棕黃色塗第一層頭髮，
然後用深棕色塗沒有被頭紗遮
住的頭髮（有頭紗遮住的頭髮
顏色塗淡一些）。

（5）用玫瑰紅色畫出玫瑰，
並畫出一些綠葉。頭上的花
朵也不要忘記塗色。

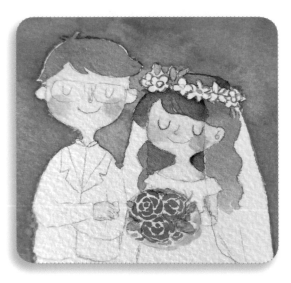

（6）新郎的西裝用深藍色著色，在新娘
的婚紗也塗上一點淡淡的藍色，用水刷一
遍新娘的頭紗，混入一些淡淡的藍色，就
像背景色透出來一樣。

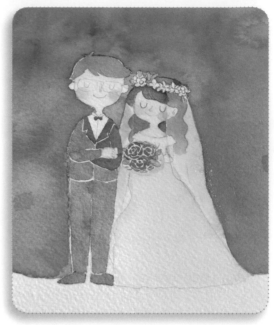

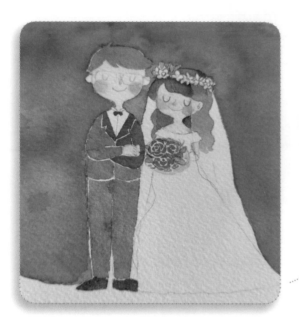

（7）在背景畫出星空的感覺。

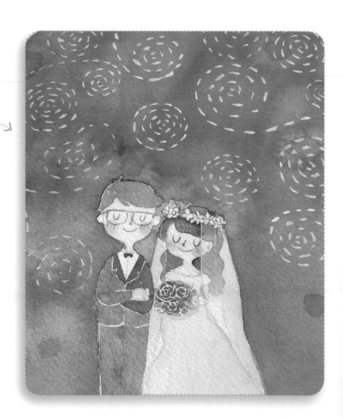

（8）一幅婚紗照的水彩畫就完成啦！

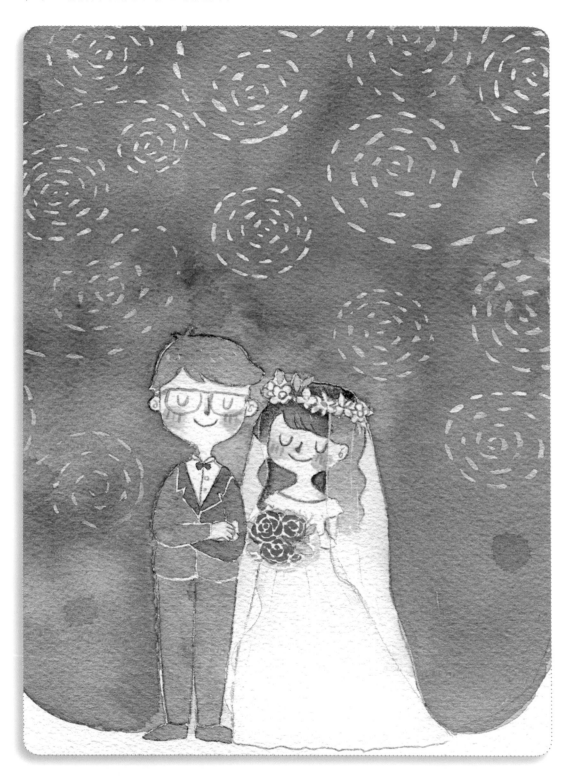

11・野餐

（1）畫出線稿（這幅畫的難點就是東西比較多，畫的時候需要有極大的耐心，切勿因太著急看到成果而胡亂地畫幾筆）。

（2）先用紅色在野餐墊塗一層顏色。

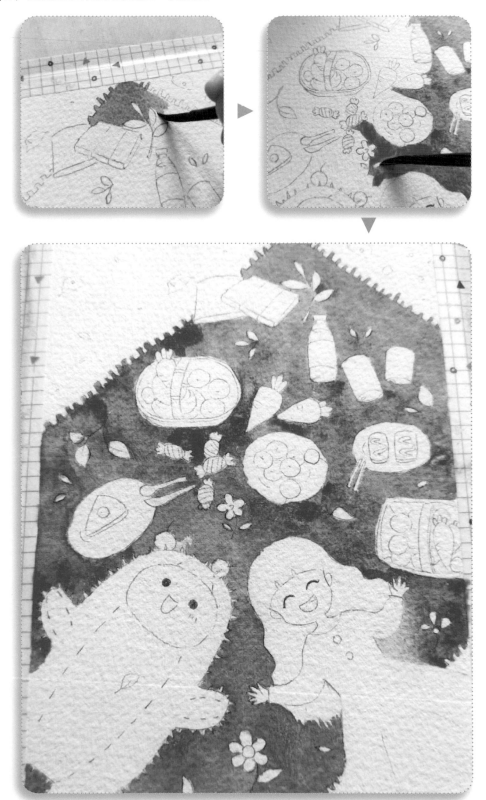

（3）用肉色給女孩的皮膚上色，棕色塗
頭髮的顏色，然後在部分食物塗上一些
顏色。

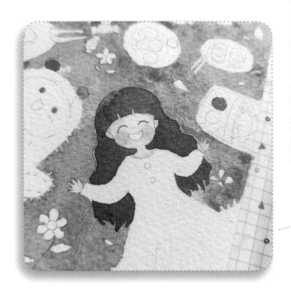

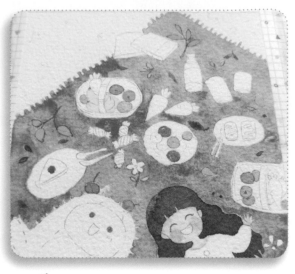

（4）給仙人掌塗上嫩綠色。

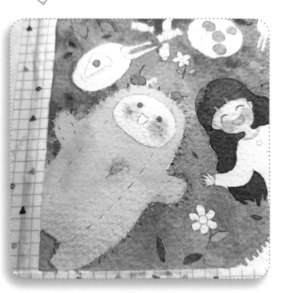

（5）用草綠色先在草地塗上第一層顏色，再用深綠色加深細節。

（6）在其他食物及飲料塗上顏色，這個部分籃子裡和盤子上的食物需要注意細節的刻畫。

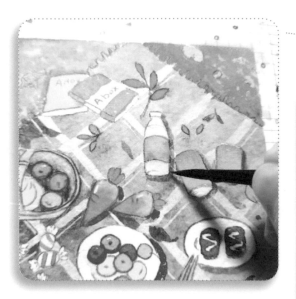

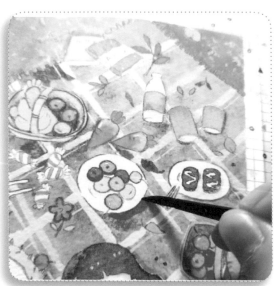

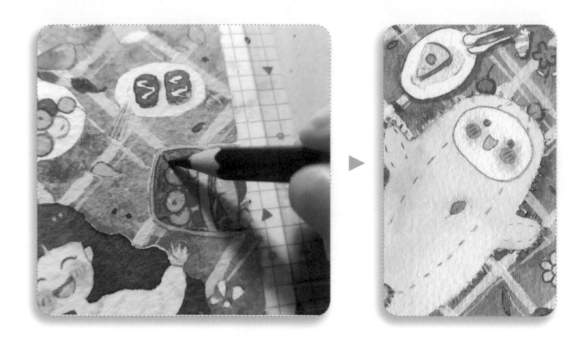

（7）最後刻畫一下仙人掌和人物。

（8）一幅野餐的水彩畫就完成啦！

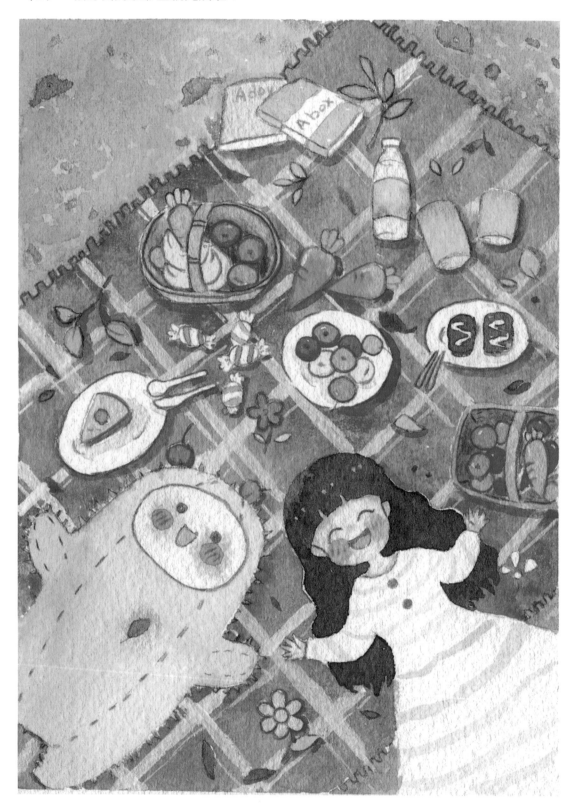

12・雨中

（1）畫出線稿。

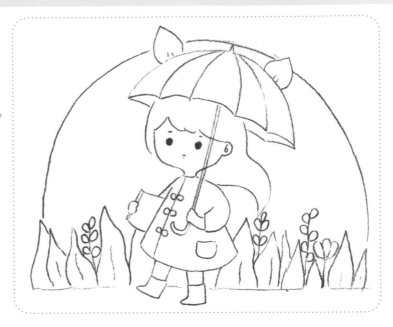

（2）如何為皮膚上色在前面已經講了很多，這裡就不多說了，相信大家都學會了。用黃色畫出衣服的顏色，趁濕混入少量朱紅色。

（3）依然用棕色給頭髮上色，待臉部顏色乾透以後加深一下腮紅。

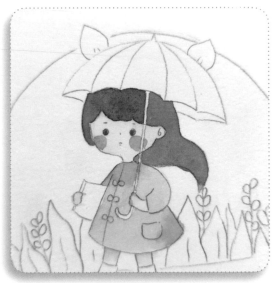

（4）用紅色畫出鞋子和包包的顏色，同時給雨傘上色，並用白色水粉給雨傘加上圓點。

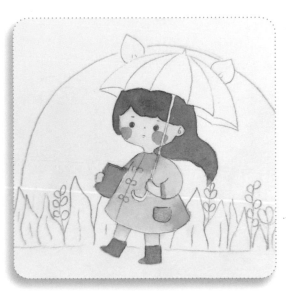

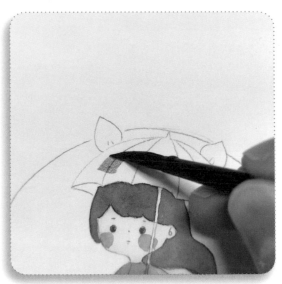

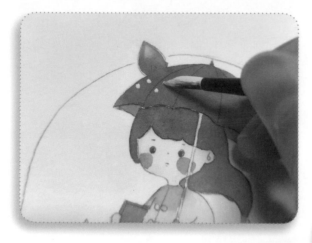

（5）給草叢塗上綠色。

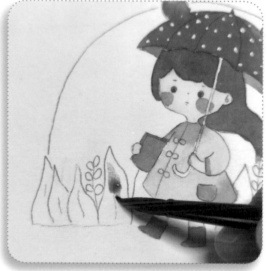

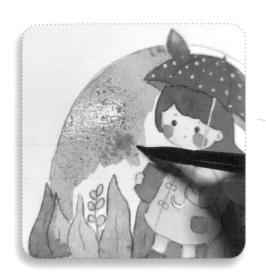

（6）用普藍色畫出背景的顏色，然後用彩色鉛筆勾勒一下線條，待背景乾透用白色水粉畫出雨滴。

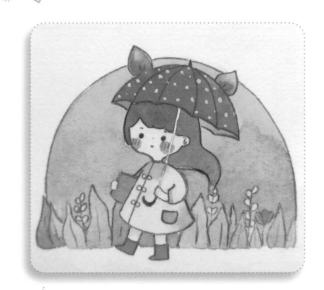

（7）一幅雨中的水彩畫就完成啦！也來看看另一種配色的效果圖吧！

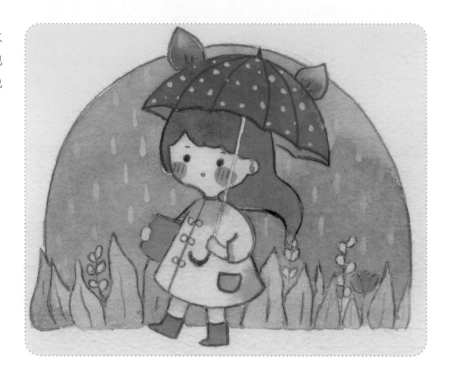

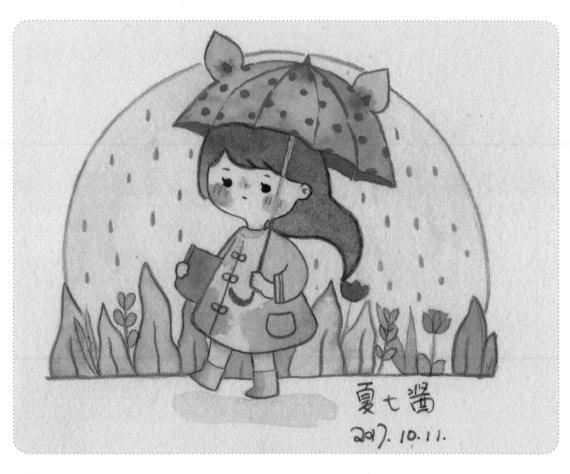

13 · 森林景色

這幅畫是滿版的構圖，畫的是一個小女孩坐在森林的木頭上吃剛摘到的果實，是一幅很有森林味道的水彩畫。這幅畫的難點是需要反覆的混色與大面積的塗色。

（1）線稿畫好後，如畫面比較複雜，建議用描圖紙把線稿複製到水彩紙上，避免擦拭過多造成水彩紙的損傷。

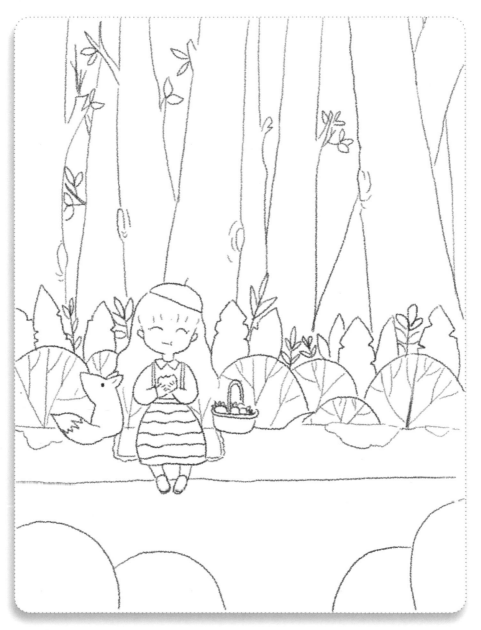

（2）人物的畫法在前面講過，這裡不再多說。用自己喜歡的顏色在小女孩的頭髮、衣服上色，小狐狸則用朱紅色上色。

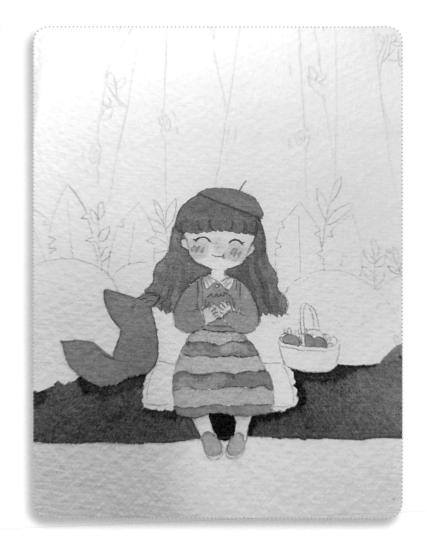

（3）樹幹用淺棕色上色。樹幹上有一些青苔，先鋪一層淺綠色，再用深綠色以點的形式畫出青苔。

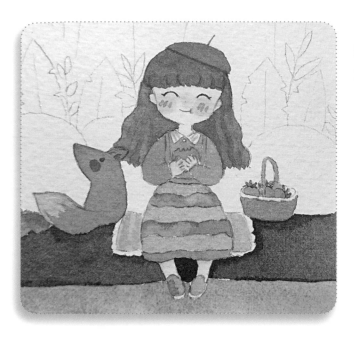

（4）給小女孩的坐墊和籃子上色，再給狐狸加深一下細節。

（5）用五月綠色先給草地鋪上一層底色，趁濕混入一些深綠色，特別要注意樹幹下面的陰影。

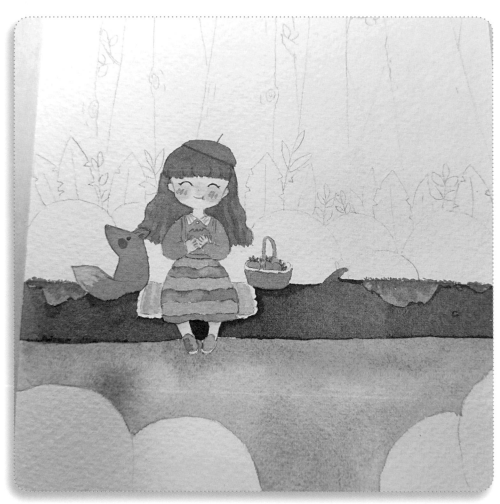

（6）先用藍色和綠色給草叢後面的綠葉上色，可以穿插一點紫色的小草。

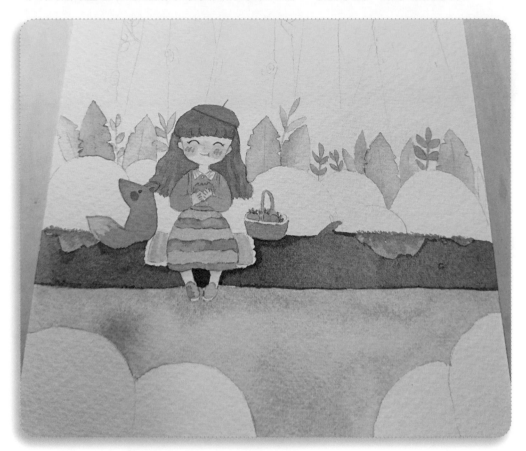

（7）待草坪乾透以後，用綠色系的彩色鉛筆以點的形式畫出草地的草。

（8）用常用的幾個搭配色，如藍紫、黃紅、玫黃、藍綠等給草叢上色，並在乾透以後於草叢畫上花枝。

（9）用淺棕色在後面的樹叢上色，待乾透以後用彩色鉛筆畫出樹幹的紋理。

（10）最後用彩色鉛
筆修飾一下草叢、人
物和樹幹。用白色水
粉加上一些點綴。

（11）一幅森林景色的水彩畫就完成啦！

第 **7** 章
畫一幅小卡片給親愛的你

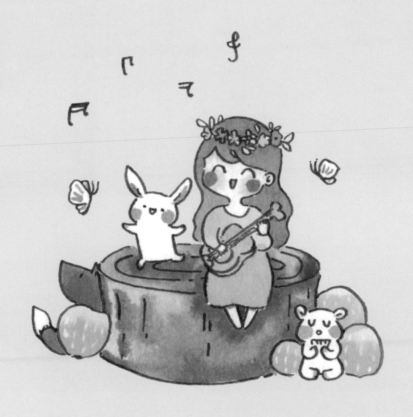

Ｉ‧萬聖節

（1）畫出線稿，萬聖節的元素有女巫，南瓜，蝙蝠，掃把等。

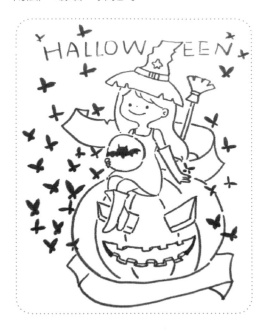

（2）用深褐色在帽子上色，將肉色塗在皮膚處。

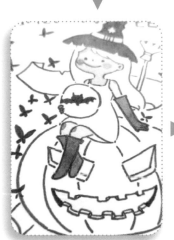
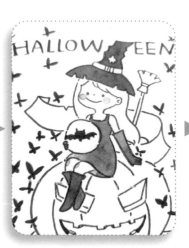
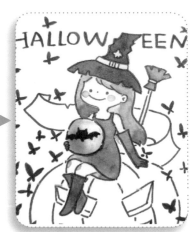

（3）用紅色加深腮紅和膝蓋的顏色，繼續用深褐色給裙子上色。

（4）用藍色和紫色給玻璃球上色。

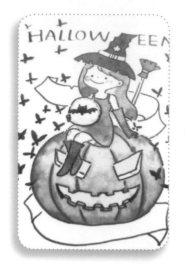

（5）用橘紅色給南瓜上色，眼睛和嘴巴用亮黃色。

（6）用紅色塗出絲帶的
顏色。

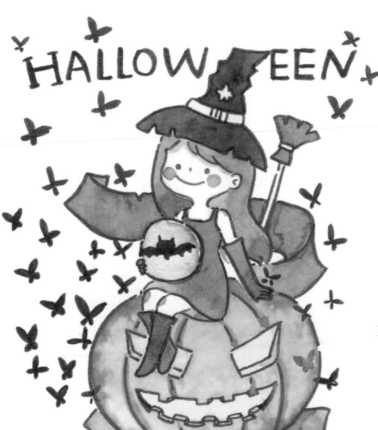

（7）一幅萬聖節小卡片水彩
畫就完成了！

2 · 中秋節

（1）畫出線稿，中秋節的元素有月亮，月餅，兔子，以及嫦娥，也可以自由發揮畫出自己想要的中秋小卡片。

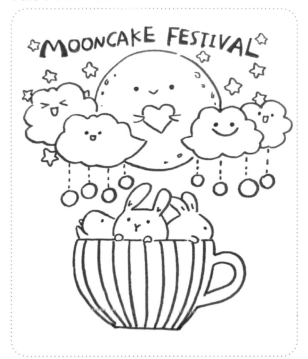

（2）用中黃色畫出月亮的顏色，並用橘黃色加深月亮表面的紋理。

（3）給月亮加上腮紅，會更可愛，還有別忘了幫愛心塗上顏色。

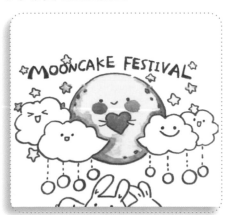

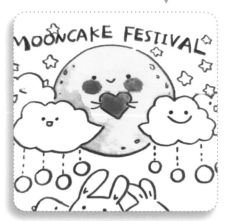

（4）用藍色、紫色畫出白雲的輪廓，也給它們加上腮紅。

（5）給兔子塗上腮紅，耳朵塗上紅色，杯子塗上粉色。

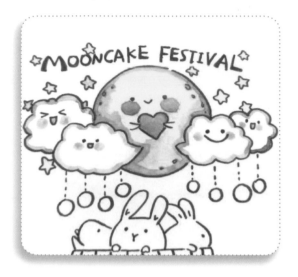 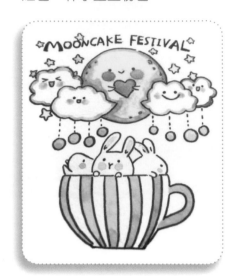

（6）一幅中秋節小卡片水彩畫就完成啦！

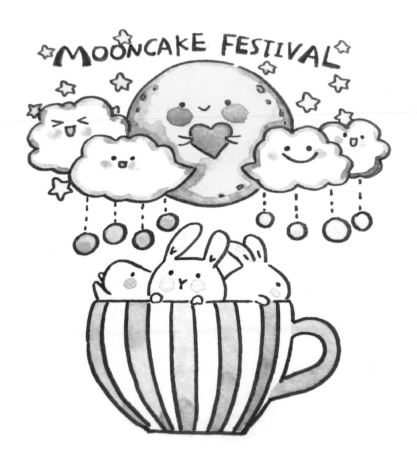

3．草莓

（1）畫出線稿，這幅小卡片的草莓比較多，各種形狀
的草莓都有，後面畫出幾個小怪獸可以讓畫面更加可愛。

（2）給皮膚上色，趁濕混入
一點玫紅色。

（3）用紅色給草莓上色，可以混入一些黃綠色。

（4）給頭髮和衣服上色。

（5）待草莓顏色乾透的同
時，用自己喜歡的顏色給小
怪獸上色。

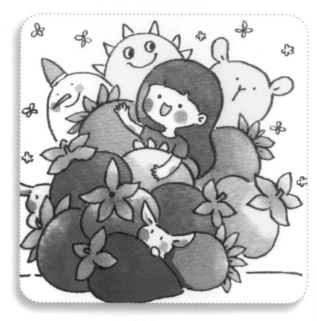

（6）用黃綠色和深綠色給草莓葉子上色。

（7）在給草莓塗第二層顏色的時候，給每顆草莓塗上一層清水，混入一些深紅色。

（8）待乾透，用水粉白色畫出草莓的紋理。

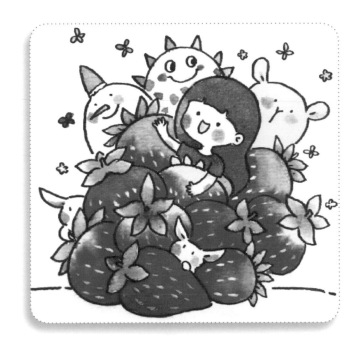

（9）一幅草莓的小卡片水彩畫就完成啦！

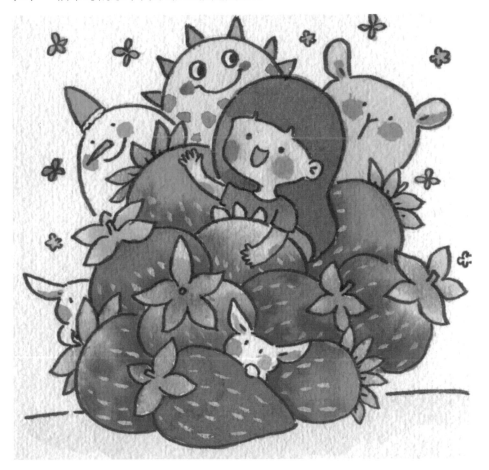

4．森林遊唱

（1）畫出線稿，畫面上可以自行添加其他的小動物。

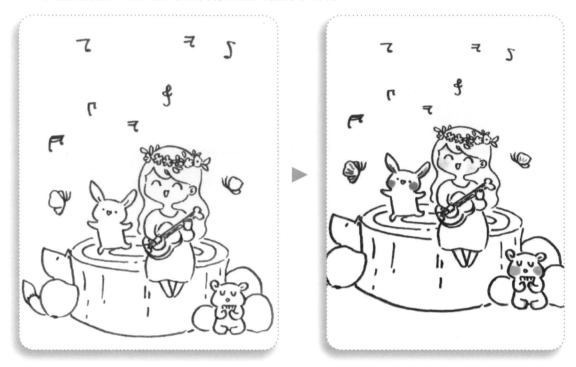

（2）給皮膚上色，待乾透後給頭髮也塗上顏色。

（3）用綠色給衣服和狐狸上色。

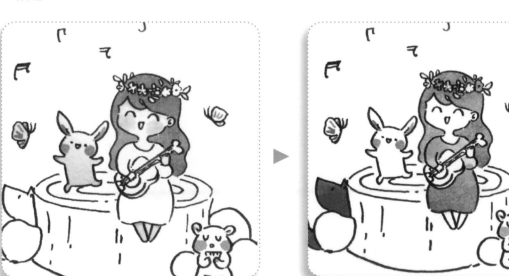

（4）用棕黃色給木頭上色，並混入一些深棕色，草叢則是用黃綠色和深綠色。

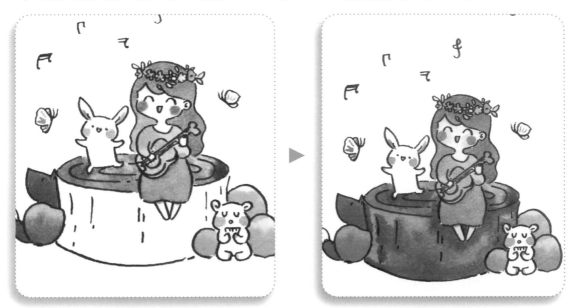

（5）一幅森林遊唱的小卡片水彩畫就完成啦！

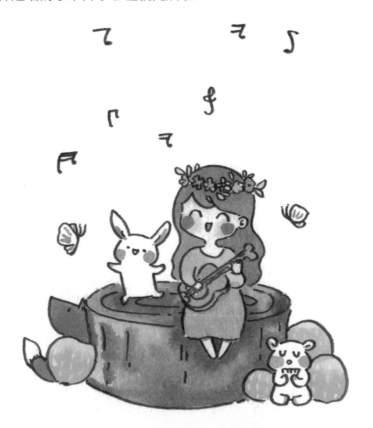

5・花房

（1）畫出花房的線稿，窗口延伸出來
的葉子和花朵可自行添加。

（2）用紅色給房子的瓷磚上色，同時給葉
子上色。

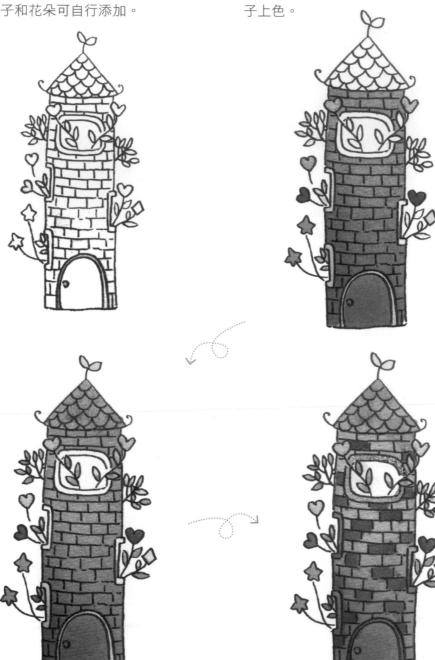

（3）用中黃色塗花房的屋頂。

（4）用深紅色塗幾塊瓷磚，用淡藍色塗
窗戶。

（5）一幅花房的小卡片水彩畫就完成啦！

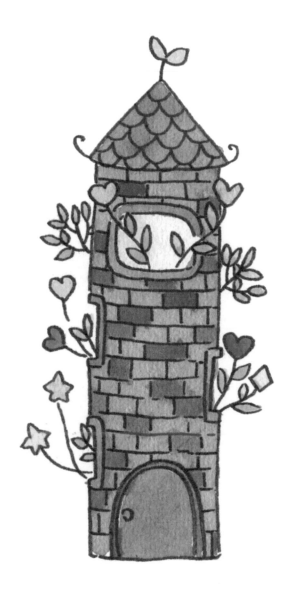

6 · 羽毛

（1）畫出線稿，羽毛的線稿比較簡單。

（2）在羽毛塗上一層清水，這次我們用濕畫法完成。

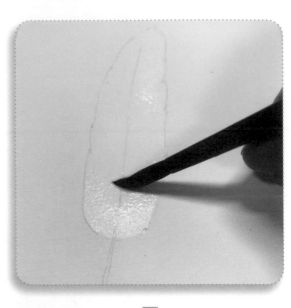

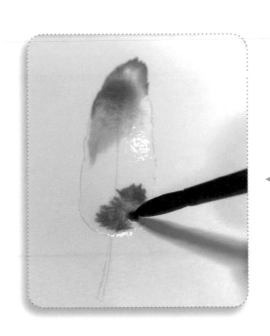

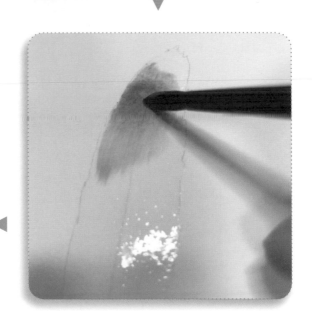

（3）分別在羽毛的兩端混入玫紅色和紫色後晾乾。

（4）待羽毛還沒有完全乾透時，用筆在羽毛的底端畫出幾根毛絲。

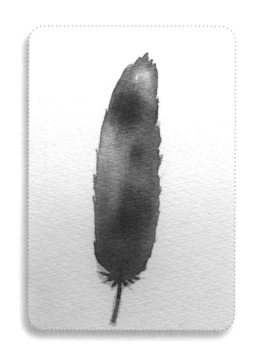

（5）待乾透後畫出羽毛的紋理。

（6）畫出一些紅色點綴，一幅羽毛
的小卡片水彩畫就完成啦！是不是很
簡單呢，趕緊來試試吧！

7・狐狸

（1）畫出線稿，這張畫是以森林為背景，但整體並不難。

（2）用朱紅色給狐狸上色。

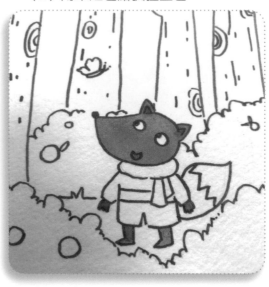

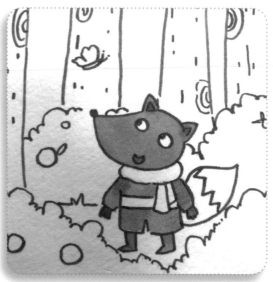

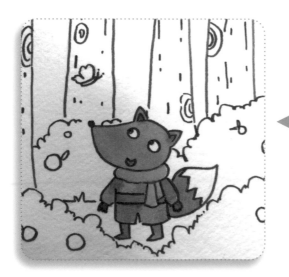

（3）用群青色給衣服上色，用黃色給圍巾上色。

（4）用淺草綠色在草叢上第一層
顏色，再用深綠色塗草叢。

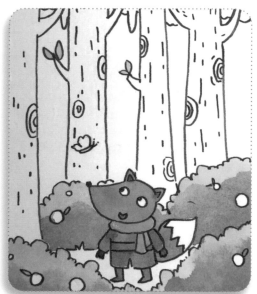

（5）用棕色在樹幹上色。

（6）樹叢中的果實用紅色上色，可用深綠色在果實下面塗一些陰影。

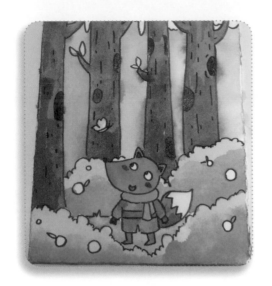
▶

（7）用淺綠色和深綠色給樹葉上色，這幅畫就完成啦！

第 8 章

"同學們" 的奇思妙想

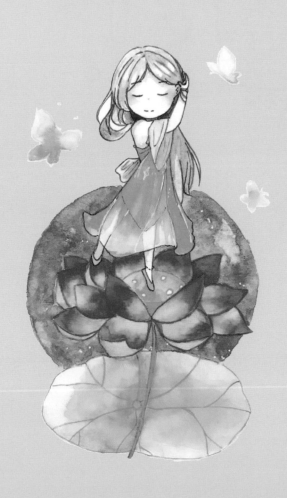

I · 愛美的酥小妞

跟七七學畫畫已有半年，回憶這半年裡所有畫畫的時光，都是開心幸福的。不知不覺中，畫畫已成為我生活中不可或缺的一部分。生活在這個快節奏的水泥森林中，繪畫成了我生活中的一片淨土，使我變得美好，變得快樂。如今我更能將所有美好的事物都記錄在自己的畫筆下！所有的努力和堅持都變得無比的美好！感謝我的堅持與努力成就了今天更好的我。

學習前

學習後

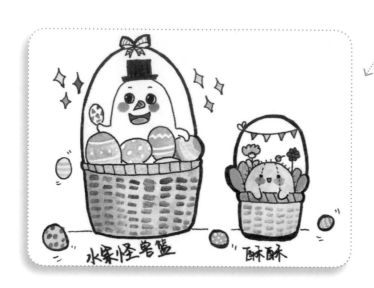

註：本章介紹十位在微博與夏七醬學畫畫的
粉絲（文中署名為匿稱），他們透過與作者學
畫畫，畫畫的水準都有長足的進步。

2 · 翃筱瞳

愛上小怪獸，愛上畫畫

偶然的機會，也是緣分，在微博無意之中看到朋友的轉發，一組萌萌的小怪獸簡筆畫，可愛，溫暖，一眼歡喜。是的，就是那一天，我關注了夏七醬，我看到了更多的小怪獸水彩畫，而水彩的透明感更像是一個單純善良的美好世界，那裡有短短、白胖、豆豆龍，還有蘑菇兔和七七，後來我也開始跟著七七一起學畫畫。畫畫的世界裡是充滿歡笑與美好的。畫著這些小怪獸，感覺似乎在跟著它們一起遊戲、玩耍，甚至能讀懂彼此的喜怒哀樂，開心的，不開心的，那些感同身受或許只有在畫畫的時候被小怪獸理解吧！也或許是我在主導感染牠們的情緒。願這種心照不宣的交流能一直延續下去，我也會一直畫下去，一直支持我們可愛善良的七七。

學習前

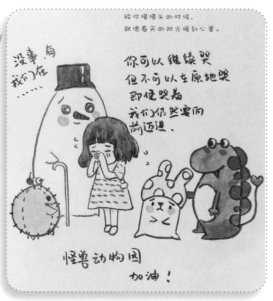

學習後

3 · 鄧鄧

畫畫之於我，早已是一個神秘的老朋友了，陪我度過這二十餘年中無數落寞時光。曾經我以為畫畫是孤獨的，直到遇見可愛的七七、可愛的小怪獸們，我才領略到了水彩的魔力。水彩的變幻莫測讓我著迷，所以我毫不猶豫地加入了這個大家庭。看著一張白紙，慢慢變成自己喜歡的模樣，心裡總有說不出的喜悅。畫畫的時光總是那麼純粹美好。我很慶幸能遇到大家，在忙碌的生活之餘，一起做著自己喜歡的事情，在畫畫的道路上從來都不寂寞。找也會繼續堅持畫下去，永遠支持七七！

學習前

學習後

4 · 屈小花er

畫畫對我來說，應該是最渴望也是最喜歡的事。感覺自己的經歷跟七七很像，從小喜歡畫畫，但小時候總以為考上好大學才有出息，所以沒想過在畫畫上獲得怎樣的成就。直到畢業後辭去第一份工作才又拾起了畫筆，然後遇到了七七。跟七七學畫差不多四個月就有很大的進步。剛開始的我連畫水彩要用水彩紙都不懂，後來在學習過程中愛上了水彩。水彩是一個很神奇的東西，它的擴散、混合、調色都非常有趣，而且七七的鼓勵和群裡小夥伴們對畫畫的狂熱，讓我變得更加熱愛，希望以後我可以一直畫下去。

學習前

學習後

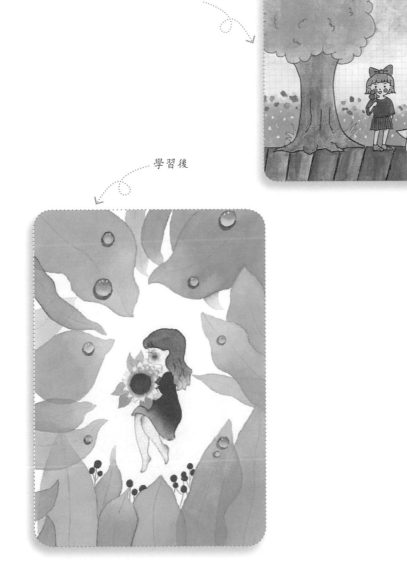

5‧胡漸彪脫單了嗎

認識七七已經有兩年了，因為她，我愛上了畫畫。以前總覺得畫畫對我來說是很遙遠的一件事情，也沒想過有一天我會愛上它。2017 年 7 月底一次偶然的機會，我開始接觸水彩，從一開始對水彩畫一無所知，到後來慢慢感受到了水彩畫的美，最後愛上水彩畫，它甚至成為我生活中的一部分，陪著我慢慢成長，這是一個很美好的過程。畫畫陪我經歷了很多開心與不開心的事，它更像是個朋友，陪在我的身邊，好像我所有的喜怒哀樂它都能懂。未來的日子還很長，要經歷的事還很多，我會一直支持七七，會一直畫下去，直到天荒地老。

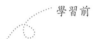
學習前

學習後

6 · 醋翻了

跟七七學畫畫快一個半月了，時間雖然短暫但卻學到了很多，老師總是很耐心地把自己這些年的經驗毫無保留地教給我們。翻看自己的繪畫本，紙間透露出的是成長的點點滴滴。"超級"感謝七七，還有同樣喜歡畫畫的小夥伴們，有了你們，堅持這件事好像也沒有那麼難了。希望以後跟著七七越畫越好。最後，表白七七，我要做你的終身"小迷妹"，哈哈！

學習前

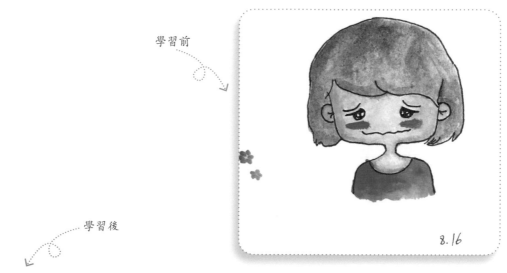

學習後

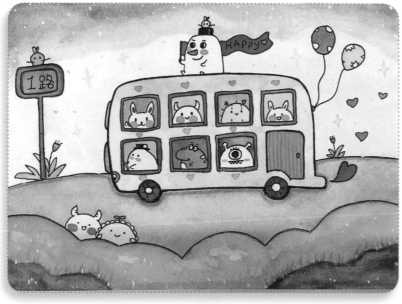

7 · 淡紫花海

從 2016 年 5 月 17 日第一次在微博上看到七七的畫，我就喜歡上了她的畫，在歡快的背景音樂下一些可愛的小怪獸躍然紙上。那時看著簡單就拿起筆跟著畫了幾下，後來就再也不能放下畫筆了。跟著七七學了一段時間的簡筆畫以後開始接觸彩色鉛筆、水彩。我比較喜歡看動漫，特別希望可以臨摹一些動漫裡的人物，但畫起來完全掌握不了要領，畫畫的事情就一直擱置，直到遇到七七。很感謝七七對我繪畫的啟蒙，點亮我的繪畫之路，七七的畫顏色總是很鮮亮，從她的畫裡透出一種溫暖的感覺，她的畫好像一碗心靈雞湯，溫暖我的心脾。

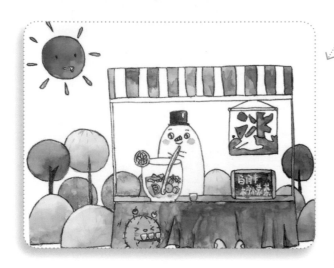

學習前

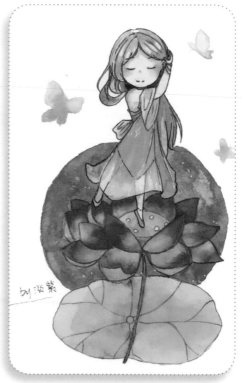

學習後

8 · 我是一個柚子

是因為有事做所以時間會過得特別快嗎？**2016** 年我開始跟七七學畫畫，每星期雖然只有一節課但收獲良多。在七七老師的細心、耐心、貼心教導下，我也從自卑裡慢慢走出來，學會發現生活的美，並用畫筆將它記錄下來…跟著七七，在她七彩的畫筆下，每一天都是幸福的！

學習前

學習後

9·尹瑤

不知不覺，我跟著七七學畫畫已有 5 個月了，第一次拿筆畫小怪獸還是 2017 年 6 月底，也是無意間在微博上看見七七發表的關於生日主題的簡筆畫，剛好自己的生日也快到了，便拿筆畫了一幅。後來，我就"沉迷"於畫小怪獸中"無法自拔"，每每想買畫筆，買顏料就告訴自己只要堅持到一定時間，就獎勵自己去買，沒想到就堅持到了現在。目前覺得畫畫最根本的還是要多練習，不論畫什麼，都要仔細去觀察所要畫的人或物，畫得不像，就要去思考，去修改，這樣才能畫出自己想要的。最後，希望自己能一直堅持畫下去，在今後能有自己的原創作品。

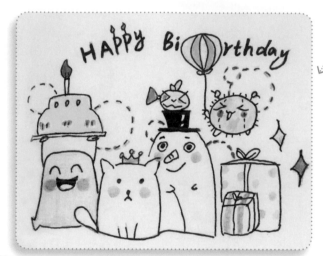

學習前

學習後

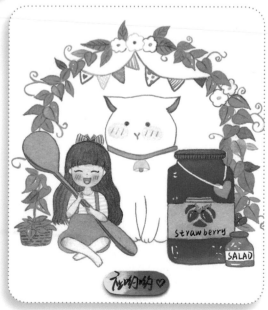

10 · 小車車學畫畫

關注七七有兩年多的時間了,一開始就被她暖暖的畫風所吸引,每次看到都覺得非常療癒。後來上了七七的"怪獸課堂",這對於一直以來喜歡畫畫卻沒有專業學過畫畫的我來說簡直就是量身訂製。跟著七七學畫的日子過得很快,這段時間我像是著了魔,一有時間就拿起畫筆,是七七重新點燃了我這份熱情。雖然上班回來還得帶孩子,我依然還是堅持每天晚上畫畫,這成了我放鬆的一種方式。除了跟七七學畫畫之外,透過"怪獸課堂"我也結識了很多志同道合的小夥伴,大家互相鼓勵、堅持,相信自己能越畫越好!我希望多年以後大家仍然在這個圈子,期待"怪獸課堂"越來越壯大,大家越來越好!

學習前

學習後

2017. 9. 4

掃描 QR Code，可以看到更多精彩教學內容。

水彩基本技法

鯨魚

小女孩 I

小女孩 II

小兔子

小星球

葉子

可愛小清新水彩畫畫書

作　　者：夏七醬
企劃編輯：王建賀
文字編輯：王雅雯
設計裝幀：張寶莉
發 行 人：廖文良

發 行 所：碁峰資訊股份有限公司
地　　址：台北市南港區三重路 66 號 7 樓之 6
電　　話：(02)2788-2408
傳　　真：(02)8192-4433
網　　站：www.gotop.com.tw
書　　號：ACU078600
版　　次：2019 年 09 月初版
建議售價：NT$299

國家圖書館出版品預行編目資料

可愛小清新水彩畫畫書 / 夏七醬原著.-- 初版.-- 臺北市：碁峰資
　　訊, 2019.09
　　　面 ,　　公分
　　ISBN 978-986-502-259-4(平裝)
　　1.水彩畫　2.插畫　3.繪畫技法
948.4　　　　　　　　　　　　　　　　　　　108013755